KB060601

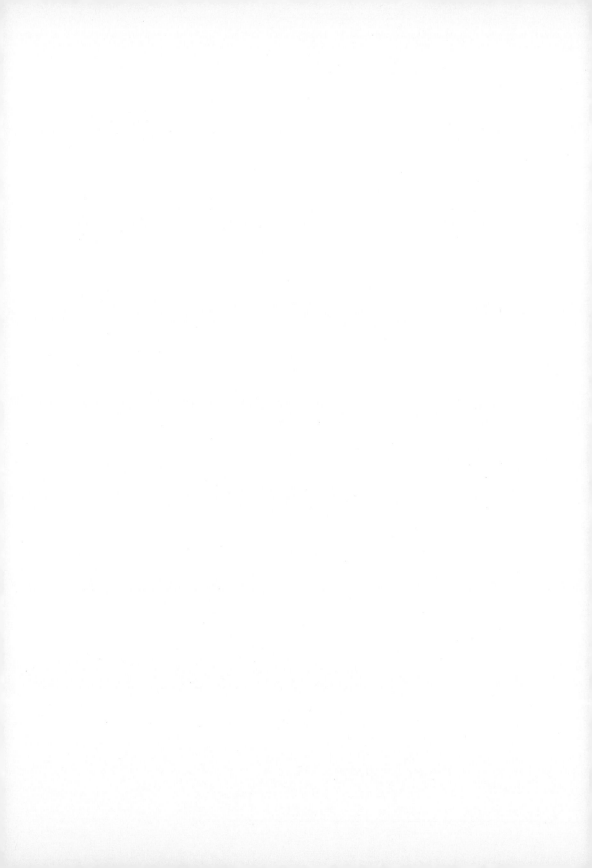

잘 팔리는
캐릭터굿즈
만들기

도움주신 분

김세진(23스튜디오)

잘 팔리는 캐릭터굿즈 만들기
캐릭터 만들기, 굿즈 제작, 마켓과 페어, SNS·온라인 판매 방법

1판 1쇄 펴낸 날 2020년 6월 5일

지은이 | 이지연
주 간 | 안정희
편 집 | 윤대호, 채선희, 이승미, 윤성하
디자인 | 김수혜, 이가영
마케팅 | 함정윤, 김희진

펴낸이 | 박윤태
펴낸곳 | 보누스
등 록 | 2001년 8월 17일 제313-2002-179호
주 소 | 서울시 마포구 동교로12안길 31 보누스 4층
전 화 | 02-333-3114
팩 스 | 02-3143-3254
E-mail | bonus@bonusbook.co.kr

ISBN 978-89-6494-440-0 13650

• 이 도서의 국립중앙도서관 출판예정도서목록(CIP)은 서지정보유통지원시스템 홈페이지(http://seoji.nl.go.kr)와
 국가자료공동목록시스템(http://www.nl.go.kr/kolisnet)에서 이용하실 수 있습니다.(CIP제어번호: CIP2020020063)

잘 팔리는 캐릭터굿즈 만들기

캐릭터 만들기, 굿즈 제작, 마켓과 페어, SNS·온라인 판매 방법

이지연 지음

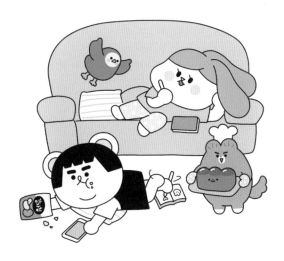

보누스

캐릭터웹툰 작가가
되었습니다

안녕하세요, 캐릭터웹툰 작가 이지입니다. 제 직업이 처음부터 캐릭터웹툰 작가였던 것은 아니었습니다. 회사를 다니면서 조금씩 취미로 시작했던 것이 여기까지 이어지게 된 겁니다.

본격적으로 캐릭터웹툰 작가를 직업으로 삼은 건 2014년 웹툰 공모전에 당선되면서였습니다. 과감하게 회사를 그만두고, 네이트 웹툰에 1년간 〈순쏘 24시〉라는 일상툰을 연재했습니다. 친구들과의 실제 일상과 술 이야기를 담은 웹툰이었습니다.

어릴 때부터 친구들의 특징을 잡아 캐릭터 만들기를 좋아했고, 친구들은 고맙게도 캐릭터의 소재가 되어주었습니다. 세밀하게 묘사하기보다는 한두 가지 특징을 살려 단순하게 표현했고, 그때마다 친구들은 모두 자신과 닮았다며 좋아했습니다.

단순한 선들이 만나 어떤 사람의 특정 이미지를 나타내는 캐릭터의 매력에 빠져 캐릭터 그리는 것이 취미이자 업(業)이 되었습니다.

웹툰 연재를 종료한 후에는 웹툰 캐릭터를 이용해 굿즈를 만들었습니다.

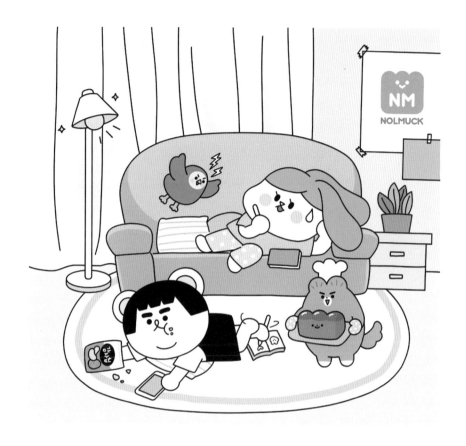

현재까지도 인기를 끌고 있는 게임 '주루마블'입니다. '술 먹는 청춘'이라
는 웹툰 컨셉에 맞게 제품을 기획했던 것이 잘 맞아떨어졌던 것 같아요.

제품을 디자인하기만 하면 끝인 줄 알았는데, 공장 찾기, 발주, 포장, 홍
보, 스토어 운영 그리고 재고 관리까지 모든 것을 혼자 해야 하는 1인 기업
이 되었습니다. 회사처럼 물어볼 선배나 상사도 없었고, 시스템도 없었기
에 혼자 맨땅에 헤딩하는 마음으로 사방팔방 알아보고 부딪혀가며 알아갈

수밖에 없었습니다. 이런 과정이 스스로 성장할 수 있었던 밑거름이기도 했지만 한편으로는 혼자 견뎌야 할 험난한 길이기도 했습니다. 처음 시작하는 사람이 얼마나 막막한지 알고 있기에, 먼저 시작한 사람으로서 조금이나마 도움이 되고자 책으로 정리했습니다.

　꼭 작가가 되지 않아도, 나를 대변하는 캐릭터가 있다는 것은 반복되는 지친 삶에 위로와 활력이 됩니다. 친구들에게 선물하는 마음으로 사랑스러운 캐릭터와 굿즈를 만들다 보면 어느덧 일상을 즐기고 있는 자신을 발견할 거예요!

이지연

 차 례

그림을 잘 그리지 못해도
괜찮습니다

그림을 잘 그리면 분명 좋습니다. 하지만 꼭 잘 그려야만 좋은 건 아닙니다. 특히 요즘에는 오히려 비전공자가 그린 듯이 힘을 뺀 캐릭터가 사람들의 공감을 얻고 인기가 좋습니다. 전문 예능 프로그램보다 유튜브가 소비자와 친숙하게 소통하며 인기가 많은 것처럼요.

그림 실력이 뛰어나지 않아도, 표현하기 좋아하고 열정만 있다면 얼마든지 창작자가 될 수 있습니다. 그림을 잘 그리지 못해도, 내 안에 그리고 싶은 무언가만 있다면 여러분만의 캐릭터와 굿즈를 만들 수 있습니다. 여러분만의 무언가(아이디어)를 구체화시켜 캐릭터를 디자인하는 과정뿐만 아니라 컴퓨터로 굿즈를 제작하는 방법을 차근차근 알려드릴게요!

한눈에 보는 캐릭터굿즈 만들기

1. 캐릭터 만들기

- 키워드로 캐릭터 만들기
- 동물을 이용해 캐릭터 만들기
- 다양한 비율의 캐릭터 디자인하기
- 캐릭터 성격과 이름 정하기

2. 캐릭터 발전시키기

- 캐릭터 그룹, 스토리와 세계관 만들기
- 캐릭터에 어울리는 선과 색, 감정 표현
- 저작권 등록하기

3. 디지털 드로잉 하기

- 태블릿, 프로그램 소개
- 픽셀과 벡터, 레이어 원리 이해하기
- 포토샵, 일러스트레이터로 캐릭터 만들기

4. 캐릭터굿즈 만들기

- 엽서, 포스터, 떡메모지, 스티커, 안경닦이,
 파우치, 에코백, 마스킹테이프, 핀버튼,
 손거울, 유리컵, 금속 배지, 아크릴 키링

5. 굿즈 판매하기

- 패키지 포장하기
- 펀딩으로 대량 제작하기
- 마켓과 페어 참가하기

일러두기

- 이 책에 나오는 포토샵이나 일러스트레이터 등 드로잉 프로그램, 제작 사이트 및 페어 정보는 2020년 기준입니다.
- 굿즈 작업 순서는 개인에 따라 다를 수 있습니다.

◇ 1장 ◇

Make character & sketch
나만의 캐릭터 만들기

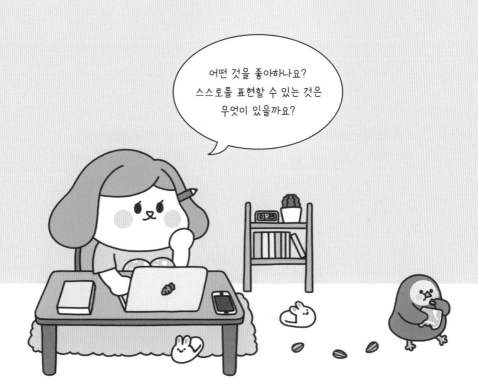

어떤 것을 좋아하나요?
스스로를 표현할 수 있는 것은
무엇이 있을까요?

키워드로
캐릭터 만들기

"너 자신을 알라."

첫 시간이면 늘 강조하는 말입니다. 그림에는 그린 사람의 성격과 스타일, 취향, 경험이 담깁니다. 혹시 페어나 전시회에 가서 구경을 하면서 그림과 작가의 인상이 똑 닮았다는 생각을 한 적이 있지 않았나요?

캐릭터는 완전히 새로운 것을 만들어내는 것이 아니라 작가가 직·간접적으로 경험한 것들을 조합해 나온 결과물입니다.

나는 어떤 사람인가요?

자신이 어떤 사람인지 알면 개성 있고 매력적인 캐릭터를 만드는 데 도움이 됩니다. 캐릭터가 실제 살아 있는 것처럼 생동감 넘치고 깊이 있는 성격으로 만들 수 있습니다. '캐릭터를 만든 사람'의 경험을 통해 사람들은 캐릭터에게서 일상에서 직접 만나본 듯한 친숙함을 느끼고, 캐릭터의 이

너 자신을 알라.

소크라테스는 항상 스스로를 돌아보게 한다.

야기를 마치 자신의 이야기처럼 공감할 수 있습니다.

"모든 것은 쥐 한 마리에서 시작됐다."

월트 디즈니가 남긴 유명한 말입니다. 지금의 월트 디즈니를 있게 만든 것은 생쥐 한 마리, 바로 '미키 마우스' 덕분입니다. 미키 마우스라는 캐릭터는 캐릭터 창작자인 월트 디즈니의 경험으로 탄생했다고 합니다. 차고에 차린 작업장에 들락거리는 쥐를 보고 만들었다는 이야기나, 배신을 당해 오갈 데 없는 자신의 처지가 쥐와 비슷하여 영감을 얻었다는 이야기처럼 미키 마우스의 탄생은 월트 디즈니의 삶과 이어져 있었습니다.

처음 월트 디즈니가 만든 미키 마우스는 오늘날의 미키 마우스처럼 귀

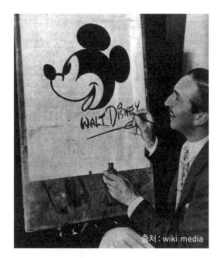

미키 마우스를 그리는 월트 디즈니

엽고 선량하지 않은 다소 모난 성격의 캐릭터였습니다. 마치 월트 디즈니 자기 자신을 투사한 듯한 모습이었지요.

　그림뿐 아니라 소설 속 캐릭터도 마찬가지입니다.《빨강 머리 앤》의 작가 루시 모드 몽고메리는 어떨까요? 소설 속 앤의 삶과 작가의 삶은 굉장히 닮았습니다. 몽고메리는 태어난 지 얼마 되지 않아 어머니가 결핵으로 세상을 떠나고 외조부모 손에서 자랐다고 합니다. 소설 속 앤 역시 태어나자마자 부모님이 결핵으로 떠나고 매슈와 마릴라에게 입양되었습니다.

　소설 속 시대와 마을 배경, 건물, 주변 인물도 몽고메리의 경험과 비슷하게 전개됩니다. 친구가 없던 몽고메리는 공상에 빠져 이야기를 지어내는 것을 좋아했다고 합니다. 소설 속 상상력이 풍부한 앤의 모습도 작가를 닮

은 거라고 볼 수 있습니다. 이렇게 작가가 겪었던 이야기를 바탕으로 '빨강 머리 앤'이 마치 살아 있는 것처럼 생생하게 표현할 수 있었던 것입니다.

곰돌이 푸, 뽀로로 등 많은 아이에게 사랑받는 캐릭터는 작가가 자식의 모습을 관찰해서 나온 결과물이기도 합니다. 이렇게 캐릭터는 경험 속에서 탄생합니다.

여러분은 어떤 것을 좋아하나요? 여러분을 표현할 수 있는 것은 무엇이 있을까요? 스스로를 알아보며 개성 있는 캐릭터를 만들어봅시다.

나에 관한 키워드 쓰기

성격, 외모, 직업, 특징, 좋아하는 것, 음식, 소품, 취미, 특기, 인간관계, 기억에
남았던 일 등 나에 대해 생각나는 모든 것을 최대한 적어보세요. 20~30가지
정도면 충분합니다. 단어가 떠오르지 않으면 문장으로 써도 좋습니다.

예시)

− 항상 피곤한 저질 체력

− 소심한 성격

− 긴장 잘함

− 집순이, 게으름, 귀찮음

− 생각 많음

− 머리를 많이 쓰면 케이크로 당 충전

− 왜인지 모르겠지만 늘 할 게 많고 바쁨

− 무인도에 가져갈 세 가지를 고른다면 하나는 무조건 이불일 정도로 이불을 아낌

− 심한 감정 기복

− 짙은 다크서클

− 걷는 것은 좋지만 뛰는 것은 싫어함

− 동그란 이마

− 눈이 크고, 볼살이 통통함

− 변하지 않는 중간 길이 헤어스타일

 이지의 팁

키워드를 떠올릴 때 마인드맵을 이용해도 좋아요. 마인드맵은 카테고리화를 통해 직관적으로
정리할 수 있습니다. 처음부터 제한하지 않고 자유롭게 떠오르는 것을 쭉쭉 써 내려가는 방식
도 좋습니다.

나를 나타내는 동물, 식물, 사물 찾기

외면 또는 내면의 특징을 표현할 수 있는 것을 찾는 게 좋습니다. 이유도 함께 적어봅시다.

예시)

동물

- 토끼 : 볼이 통통하고 소심한 성격 탓에 주변을 살피고 긴장하는 모습이 닮았다. 눈이 잘 충혈되는 모습에 빨간 토끼 눈과 닮았다.
- 강아지 : 사람을 좋아하며 편하고 친근한 분위기를 좋아한다.
- 돌고래 : 이마 라인이 돌고래 같다는 소리를 자주 듣는다.

식물

- 수국 : 토질에 따라 다른 색깔로 피어난다. 상황에 따라 성격이 달라진다.

사물

- 만두, 호빵 : 얼굴이 통통하고 둥글어 어릴 때부터 듣던 별명이다.

메인 키워드 뽑기

다양한 키워드를 뽑아냈나요? 나중에 이야기나 그림 소재로도 이용할 수 있기 때문에 키워드는 많을수록 좋습니다.

이제 메인 키워드를 뽑을 차례입니다! 가장 쉽게 재미있는 캐릭터를 만드는 방법은 키워드 2~3개를 조합하는 겁니다. 키워드 1개는 식상하고 평범하지만 키워드 2개를 더하면 매력 넘치는 이야기가 탄생합니다.

성격을 나타내는 키워드 + 형태를 나타내는 키워드

자신을 잘 표현하거나, 표현하고 싶은 키워드 2개를 선택합니다. 함께 있을 때 예상하기 어려운 키워드로 선택하면 오히려 색다르고 반전 있는 캐릭터가 탄생합니다. '레이지빗'을 만들 때는 성격 키워드로 집순이와 게으름, 형태 키워드로 토끼를 선택했습니다. 재빠른 이미지를 지닌 토끼와 상반되는 게으름이라는 키워드를 고른 겁니다.

토끼, 게으름의 키워드가 하나씩 있을 때는 평범하지만 '게으른 토끼'로 조합하니 재미있는 이야기가 만들어질 것 같지 않나요? 키워드를 이용해 캐릭터를 발전시켜볼까요? 형태 키워드로만 조합해도 독특한 캐릭터로 만들 수 있습니다.

이렇게 키워드를 조합하면 예상치 못한 재미있는 캐릭터가 나올 수 있

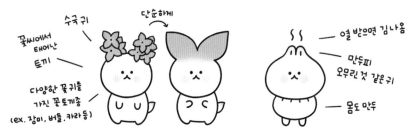

수국 귀

단순하게

꽃씨에서 태어난 토끼

다양한 꽃 귀를 가진 꽃토끼종 (ex. 장미, 버들, 카라 등)

열 받으면 김나옴

만두피 오무린 것 같은 귀

몸도 만두

토끼＋수국＝수국 귀를 가진 토끼 이미지 토끼＋만두＝만두 얼굴을 가진 토끼 이미지

어요. 조합한 키워드를 스케치로만 끝내지 말고 이야기로 만들어도 재미있지 않을까요? 이 토끼는 왜 이렇게 생겼는지 떠올리다보면 재미있는 이야기를 만들 수 있습니다. 떠오르는 이야기를 바로 적어두면 캐릭터를 구체화할 때 아이디어로 사용하기 좋아요.

어떤 캐릭터를 그릴지 정했나요? 이제 머릿속에 그린 이미지를 구체화해볼게요. 작가마다 작업하는 순서가 다를 수 있습니다. 스케치를 그리고 싶은 대로 먼저 그린 후 나중에 캐릭터 설정을 입히기도 하고, 동시에 진행하기도 합니다. 순서와 상관없이 꼼꼼히 작업하는 게 중요합니다.

메인 키워드 뽑기

마음에 드는 키워드를 적고 색연필로 밑줄이나 동그라미를 쳐주세요. 잘 모르겠다면, 친구나 가족, 지인들에게 보여준 뒤 어떤 키워드가 자신과 가장 어울리는지, 색다르고 독특한 키워드는 무엇인지 물어보세요. 스스로 깨닫지 못했던 재미있는 키워드를 발견할 거예요!

동물을 이용해 캐릭터 만들기

사람, 동물, 식물, 사물이 모두 캐릭터가 될 수 있습니다. 특히 동물형 캐릭터에는 장점이 많습니다. 동물은 사람보다 특징이 확실해서 캐릭터로 만들었을 때 소비자에게 쉽게 인상이 남기 때문이지요. '레이지빗'을 보고난 뒤 캐릭터의 이름과 성격은 잊어도 '토끼 캐릭터'의 이미지는 강하게 남습니다. 또한 동물이 걸어다니고 말을 한다는 비현실적인 요소 때문에 틀에 갇히지 않고 자유롭게 상상할 수 있습니다. 새롭고 재미있는 이야기를 만들기 좋지요.

많은 동물 캐릭터가 개, 고양이, 곰, 토끼를 주로 사용하므로 비슷하거나 평범한 캐릭터를 만들지 않도록 주의해야 합니다. 독특한 동물이나 사물을 선택하거나 나만의 특징이나 소품을 더해 개성을 표현해보는 건 어떨까요? '레이지빗'을 만들 때도 일반 토끼가 아닌 저의 특징과 성격에 어울리는 롭이어 토끼를 골랐답니다.

1단계 : 캐릭터 단순화하기

관찰하기

처음에는 실제 모습을 관찰하여 비슷하게 그려봅니다. 그림에 자신이 없어 잘 그리지 못하더라도, 동물의 특징을 자세히 아는 데 도움이 됩니다.

선 다듬기

형태를 점차 단순화합니다. 털을 표현해 구불거리는 선들을 매끄럽게 다듬어주고, 선의 개수를 줄여줍니다.

단순화하기

얼굴은 크게 키우고, 몸은 작게 줄이면 캐릭터처럼 단순해집니다. 모양은 동글동글하게 바꾸고, 이목구비도 간단하게 만듭니다.

과장·생략하기

단순화한 동물 그림도 캐릭터로 사용할 수 있지만, 동물의 이미지를 그대로 그렸기 때문에 개성 있어 보이지는 않습니다. 여러분의 취향과 개성을 반영해 동물의 중요한 특징은 과장하고, 그 외 부분을 과감하게 생략하거나 변형시키면 재미있는 동물 캐릭터로 만들 수 있습니다.

특징을 잘 표현하면 단순화되어도 어떤 동물인지 쉽게 알 수 있습니다.
특징을 살리고 취향에 맞는 동물 캐릭터를 만들어볼 수 있겠죠?

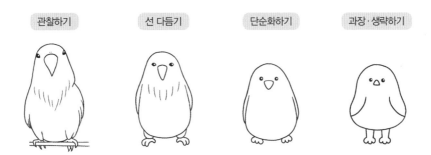

관찰하기 선 다듬기 단순화하기 과장·생략하기

앵무새의 중요한 특징은 부리, 날개, 발가락입니다. 몸의 모양은 단순화시키고,
발은 길고 두껍게 과장해 하체가 튼튼한 앵무새로 만들었습니다.

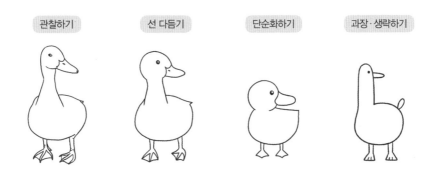

관찰하기 선 다듬기 단순화하기 과장·생략하기

오리의 중요한 특징은 부리, 꼬리, 물갈퀴입니다. 세 가지 특징만 잘 표현하면 다른 부분은 생략하거나
변형해도 상관없습니다. 머리는 과감하게 생략하고, 꼬리는 깃털로 과장했습니다.

1단계 : 캐릭터 단순화하기

관찰하기

선 다듬기

단순화하기

과장·생략하기

2단계 : 나의 특징을 반영한 얼굴 만들기

얼굴형, 머리스타일

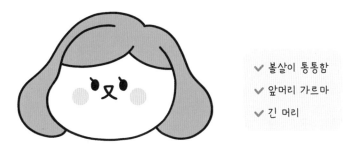

✔ 볼살이 통통함
✔ 앞머리 가르마
✔ 긴 머리

볼살이 통통한 얼굴형을 살리고, 실제 머리스타일을 반영해 앞머리 가르마를 만들었습니다. 롭이어 토끼의 귀가 머리처럼 보이도록 길고 끝이 동그랗게 볼륨을 주었습니다.

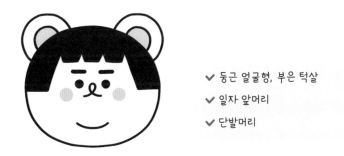

✔ 둥근 얼굴형, 부은 턱살
✔ 일자 앞머리
✔ 단발머리

작가의 단발머리와 일자 앞머리를 반영하였습니다. 또한 야식으로 얼굴이 잘 부어 턱이 두 개가 되는 것까지 표현했더니 더 개성 있는 캐릭터가 되었습니다.

눈

눈 모양도 단순화해서 그립니다. 눈동자의 흰자, 눈썹 등을 생략하거나 강조해서 그릴 수 있습니다. 나의 특징을 닮은 캐릭터 눈을 찾아보세요.

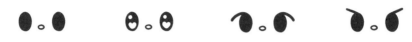

하얀 빛이 있는 눈동자는 초롱초롱해 보입니다.

눈매가 처지면 순해 보이고,
올라가면 까칠해 보입니다.

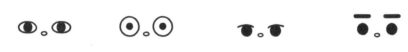

흰자가 있는 눈은 눈동자의 크기나 위치에
따라 다양한 표현을 합니다.

눈썹이 진할수록 강인해 보입니다.

코와 입

코를 작게 그릴수록 귀여운 느낌이 강합니다. 더욱 귀엽게 보이기 위해서 코를 생략하기도 하고 점, 원, 세모 등으로 간단하게 표현하기도 합니다. 코가 뾰족하거나 입술이 두꺼운 특징을 반영해 표현할 수 있습니다.

동물의 코와 입은 보통 붙여 그리는데, 저는 코와 입을 리본처럼 선 하나만 이용해 그렸습니다.

눈과 입 사이의 거리가 멀수록 나이 들어보입니다. 실제로 동물이나 사람은 자라면서 이목구비가 길어집니다. 눈과 입 사이의 거리가 짧을수록

어리고 귀여운 느낌을 줍니다. 캐릭터 느낌에 맞게 알맞은 이목구비의 위치를 찾아봅시다. '레이지빗'은 어리고 귀엽게 보이기 위해 눈과 입 사이의 거리를 최대한 짧게 만들었습니다.

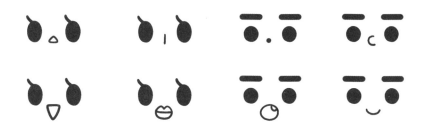

코와 입의 모양에 따라 캐릭터의 느낌이 달라집니다.

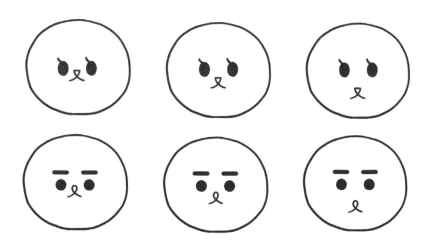

눈과 입 사이의 거리가 짧을수록 귀여운 느낌을 줍니다.

2단계 : 나의 특징을 반영한 얼굴 만들기

1. 나의 특징은 무엇인가요? (머리 스타일, 안경, 얼굴형, 눈, 코, 입 등)

2. 스케치하기

3단계 : 캐릭터 의인화하기

'의인화'는 동물이나 사물 등 사람이 아닌 것을 사람 형태로 표현하는 것을 말합니다. 캐릭터 의인화는 네 발 동물을 사람처럼 두 발로 세우면 끝! 간단합니다.

앞서 만든 토끼 캐릭터를 두 발로 세웁니다.

옷이나 소품을 입히면 더 사람 같아 보입니다.

동물의 귀와 꼬리, 이목구비 등을 표현해 동물의 느낌을 살릴 수도 있습니다.

헤어스타일을 바꾸고 코를 없애 더욱 사람과 비슷한 캐릭터가 되었습니다.

캐릭터를 단계적으로 의인화시켰습니다. 만약 토끼인 '레이지빗'이 사람이 된다면 마지막과 같은 모습이지 않을까요?

동물 캐릭터는 사람의 모습을 했지만, 동물의 특징도 가지고 있습니다. 동물에게서 연상되는 특징과 성격을 기억하기 쉽습니다.

일상웹툰 〈순쏘 24시〉를 그릴 때 주인공 5명의 성격에 각각 동물의 성향을 연결해 기억하기 쉽도록 했습니다.

토끼, 다람쥐, 고양이, 하마, 오리를 의인화한 〈순쏘 24시〉의 캐릭터

3단계 : 캐릭터 의인화하기

두 발로 세우기

소품 입히기

사람 캐릭터에 동물 요소 넣기

사람 캐릭터

다양한 비율의 캐릭터 디자인하기

등신 비율에 따라 캐릭터가 주는 이미지가 달라집니다. 등신 비율은 키와 머리 크기와 키의 비율을 말합니다. 성인은 평균 7등신 정도의 비율을 가지고 있습니다. 어릴수록 등신 비율이 낮아져 아기는 4등신 정도 됩니다. 캐릭터는 2~4등신을 많이 사용합니다. 3~4등신은 의상과 소품, 다양한 자세를 표현하기 좋으며, 2~3등신은 표정을 강조하거나 귀여운 캐릭터를 표현하기에 적합합니다.

- 등신 비율이 낮아질수록 몸 전체에서 머리의 비중이 커지고, 이목구비 사이의 거리가 짧아져 귀엽습니다.
- 등신 비율이 낮아질수록 목이 짧아집니다. 목을 생략하는 경우가 많습니다.

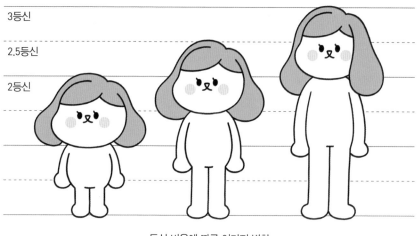

3등신

2.5등신

2등신

등신 비율에 따른 이미지 변화

2등신

머리와 몸의 길이가 1:1로 같습니다.

2.5등신

3등신과 2등신의 장점을 모두 갖추고 있습니다. 3등신처럼 동작을 자유롭게 표현하기 좋으며 2등신만큼 귀엽습니다.

3등신

머리, 몸, 다리가 1:1:1로 비율과 밸런스를 잡기 좋습니다.

단순한 캐릭터는 비율이 조금만 바뀌어도 느낌이 많이 달라집니다. 2등신 같은 경우 1.5등신, 1.8등신, 2.2등신 등 더 세밀하게 비율 조절을 해보

는 것이 좋습니다.

특히 요즘에는 1.5~1.8등신처럼 가분수 형태의 캐릭터가 인기가 좋습니다.

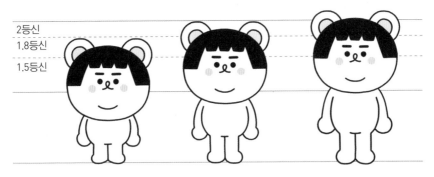

가분수 형태의 등신 비율

캐릭터의 등신 비율을 다양하게 그려보고 캐릭터에 가장 어울리는 비율을 찾아봅시다.

캐릭터를 비율에 맞춰 쉽게 그리기 위해, 얼굴 크기와 비슷한 원을 얼굴, 몸, 다리 비율에 맞게 그려줍니다. 원을 살짝 겹쳐 그리면, 얼굴에서 상체, 다리까지 자연스럽게 이어 그릴 수 있어 형태를 쉽게 그릴 수 있습니다.

• 캐릭터의 느낌에 따라 몸과 다리 비율에 변화를 줄 수 있습니다.
• 손목은 보통 골반 근처에 위치하고 손은 허벅지 위까지 내려옵니다.

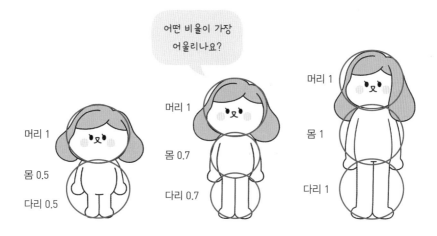

원을 그리면 비율을 맞추기 쉽습니다.

등신이 짧을 때는 팔을 짧게 그리기도 합니다.

비율에 따라 캐릭터 이미지가 달라지는 것을 느끼셨나요? 캐릭터의 이미지와 특징에 가장 잘 어울리는 비율을 찾아 기본형으로 정합니다. 어떤 비율이 좋을지 고민이 되면 캐릭터를 주변 사람에게 보여줘서 가장 반응이 좋은 비율로 골라도 좋습니다.

등신 비율 찾기

캐릭터를 다양한 등신 비율로 그려보고, 가장 잘 어울리는 등신 비율을 찾아
봅시다.

3등신

2.5등신

2등신

1.5등신

우리는 1.8등신 입니다!

캐릭터 성격과
이름 정하기

'게으른 토끼'에 대한 키워드 설정을 더 구체화하는 단계입니다. 이제는 '게으른 토끼'에 관해 생각나는 것들을 적어봅시다. 왜? 그래서? 어떻게? 등의 질문을 던지면서 정리해가면 좋습니다.

- 왜 게으른 걸까? 욕심이 많지만 귀찮아하는 성격이다.
- 어떻게 게으를까? 이불 속에 누워 있는 것을 좋아한다. 토끼 귀를 세우는 것이 귀찮아 내리고 다닌다.
- 그래서? 귀가 내려간 롭이어 토끼로 오해받는다.
- 귀를 귀찮을 때만 내려? 소심해지거나 우울할 때도 내린다. 귀로 감정 표현을 한다.

게으른 토끼의 키워드를 적다 보니 원래 귀가 처진 롭이어 토끼가 아니

라 그냥 토끼지만 귀를 내리고 다녀서 롭이어 토끼로 오해받는 설정을 추가했습니다. 또 '게으른 토끼'지만 욕심이 많다는 성격도 더했습니다.

이렇게 반대되는 행동과 성격이 함께 있으면 오히려 매력적인 캐릭터가 됩니다. 사람들은 완벽한 캐릭터보다 어딘가 부족하거나 모순되는 캐릭터에 더 공감을 하고 좋아하기 마련입니다.

카카오프렌즈를 예로 들어보겠습니다. 튜브는 겁 많고 소심한 오리 캐릭터로 극도의 공포를 느끼면 분노하는 오리로 변신한다는 설정을 했습니다. 소심과 분노라는 상반되는 성격을 준 겁니다. 라이언은 어떨까요? 라이언은 갈기가 없어 콤플렉스인 수사자입니다. 무뚝뚝한 표정으로 오해를 사지만 반대로 누구보다 여리고 섬세한 감성을 지니고 있습니다.

반대되는 설정을 지닌 캐릭터는 재미있게 느껴져서 인상 깊게 남습니다. 그리고 왠지 모를 공감을 얻기도 합니다. 누구나 사회적 얼굴과 개인적 얼굴처럼 모순된 다양한 얼굴을 가지고 있으니까요.

이제 캐릭터 이름을 정해야 합니다. 이름은 캐릭터를 대표하는 것으로 캐릭터의 특징이 한 번에 인지되는 것이 좋습니다. 오리 캐릭터인 튜브는 입이 '튜브'처럼 생겨서 붙여졌으며, 라이언은 사자(lion)의 영문 발음을 달리 적은 'RYAN'으로 이름을 붙였습니다. 레이지빗은 게으른 토끼 'Lazy+Rabbit'라는 뜻입니다.

알고 있는 영어나 관련 단어를 모조리 적어보세요. 단어를 조합하다 보면 캐릭터 특징을 드러내면서 입에 착 붙는 이름이 분명 떠오를 겁니다.

레이지빗

이름 레이지빗

영문 Lazybbit

나이 마음은 18세

성별 여

직업 프리랜서 작가

한 줄 요약(캐치프라이즈) 추진력을 얻기 위해서 누워 있는다!

성격 및 특징

• 귀를 세우는 것이 귀찮아 내리고 다녀서 롭이어 토끼로 오해를 받는다.

• 소심한 성격으로 고민이 많으며 잘 늘어진다.

• 누워 있지만 머릿속은 늘 바쁘다.

좋아하는 것 구스이불, 솜이불, 극세사이불, 차렵이불 등 모든 이불, 라떼, 케이크, 디저트

곰찌

이름 곰찌

영문 Gomzzi

나이 부유하는 어른이

성별 여

직업 프리랜서 작가

한 줄 요약(캐치프라이즈) 아직도 노는 게 제일 좋아!

성격 및 특징

• 단발머리에 진한 눈썹이 특징

• 술과 야식이 삶의 효율을 높이지만, 다음날 얼굴이 부어 2개가 되어버린다.

• 느긋한 성격으로 일단 현재를 즐긴다.

• 돈은 많이 못 벌지만 누구보다 잘 먹고 잘 논다.

좋아하는 것 치킨, 피자, 양꼬치, 마라탕과 그에 어울리는 맥주, 덕질

캐릭터 성격과 이름 정하기

이름 : 영문 :

나이 : 성별 :

직업 :

한 줄 요약(캐치프라이즈) :

성격 및 특징 :

좋아하는 것 :

2장

Develop character & conception
캐릭터 발전시키기

가족, 친구, 반려동물은 나와 어떤 관계를 맺고 있으며 무슨 이야기를 담을 수 있을까요?

주변 인물을 이용해
캐릭터 그룹 만들기

나를 나타내는 캐릭터를 만들었다면 이제 친구나 가족, 반려동물 등을 관찰해 서브 캐릭터를 만들어 캐릭터 그룹을 구성해볼게요. 다양한 서브 캐릭터는 이야기를 더욱 풍성하고 재미있게 만들어줍니다.

카카오프렌즈 캐릭터 '무지'는 '콘'이 키운다는 사실을 알고 있었나요? 무지 스티커나 이모티콘을 보면 콘이 옆에서 보살펴주는 모습이 많이 보입니다. 이렇게 짝꿍 캐릭터가 있으면 둘의 이야기를 이용해 재미있고 풍성한 그림을 그릴 수 있습니다. 캐릭터 그룹 안에서도 이렇게 둘씩 유닛을 만들어 여러 그룹을 만들어줍니다.

레이지빗의 짝꿍 캐릭터는 제가 키웠던 모란 앵무새 '만두'를 관찰해 만들었습니다. 게을러서 아침에 일어나기 힘들어 하는 저와는 달리 해가 뜨

면 부지런히 지저귀는 앵무새의 성격이 대조되어 재미있다고 생각했어요. 아침마다 방으로 날아와서 부리로 귀를 쪼아대며 깨우고, 마음에 안 드는 것이 있으면 시끄럽게 지저귀는 앵무새 '만두'의 성격을 참고해 '앵지'라는 캐릭터를 만들었답니다. '앵지'라는 이름은 '앵무새+바쁘다(busy)'의 키워드를 합쳐 만들었어요.

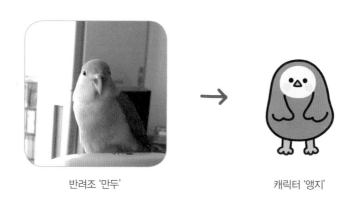

반려조 '만두' 캐릭터 '앵지'

✔ 회색 얼굴을 강조해 형태를 동그랗게 단순화
✔ 실제 털 색상과 비슷한 색으로 지정
✔ 새침한 성격을 나타내는 세모 부리

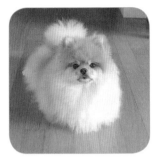

반려견 '세찌'

캐릭터 '빵찌'

✓ 얼굴과 몸, 털의 형태를 반영해 단순화
✓ 실제 털 색상과 비슷한 색으로 지정
✓ 활동적인 성격을 나타내는 눈썹과 표정

김세진(곰찌) 작가 또한 실제 반려견을 짝꿍 캐릭터로 만들었습니다.
반려동물이나 친구의 특징을 살려 캐릭터화해보세요. 반드시 살아 있는
생명을 캐릭터로 만들지 않아도 됩니다. 캘리그라피를 전문으로 하는 분
은 붓을 캐릭터화하기도 했습니다.

가족, 친구, 반려동물, 사물 등을 잘 관찰해보세요. 그들의 키워드는 무엇
인가요? 나와 어떤 관계를 맺고 있으며 무슨 이야기를 담을 수 있을까요?

주변 인물을 이용해 캐릭터 그룹 만들기

가족, 친구, 반려동물, 나를 나타내는 사물을 관찰해 짝꿍 캐릭터를 만들어
보세요.

	1	2	3
이름 또는 애칭			
관계/직업			
나이/성별			
성격			
외면			
닮은 동물 또는 사물			
관계			

캐릭터로 만들고 싶은 대상을 고른 후, 캐릭터를 만들던 과정을 다시 떠올리
며 캐릭터를 발전시켜볼까요? 서브 캐릭터 디자인과 설정을 완성하면 아래
에 정리해주세요.

이름 : 영문 :

나이 : 성별 :

직업 :

한 줄 요약(캐치프라이즈) :

성격 및 특징 :

좋아하는 것 :

Develop character & conception

스토리와 세계관 만들기

캐릭터는 만드는 게 끝이 아니라, 살아 움직이게 해야 합니다. 그것을 가능하게 하는 캐릭터의 무대와 배경을 '캐릭터 세계관'이라고 합니다.

'펭수'를 아시나요? 제2의 뽀로로를 꿈꾸며 남극에서 헤엄쳐 온 자이언트 펭귄 펭수의 이야기는 유명하지요. 이렇게 펭수라는 캐릭터의 존재를 뒷받침해주는 이야기를 세계관이라고 합니다. 사람들은 펭수를 '펭귄 탈을 쓴 사람'이라 생각하지 않습니다. 펭수의 세계관에 흠뻑 빠져, 캐릭터가 정말 살아 움직이며 우리와 소통하고 공감한다고 여깁니다.

캐릭터가 사는 시간과 공간을 잡는 건 캐릭터가 살아 움직이는 토대를 세우는 것과 같습니다. '레이지빗'과 '곰찌'는 일상 웹툰을 그릴 생각으로 만든 캐릭터이기 때문에 현실적인 배경을 반영했습니다. 하고 싶은 일을

하며 먹고 놀기를 꿈꾸는 크리에이터의 일상에 재미 요소를 더했습니다. 열심히 하고 싶은 마음은 굴뚝같은데 왜인지 게으름을 피우고 싶은 이유는 빵찌가 레이지빗과 곰찌에게 '게으름의 빵'을 먹였기 때문이라는 요소를 더한 겁니다.

여러분의 캐릭터는 어떤 시간과 공간에서 살고 있나요? 너무 어렵게 생각하지 않아도 됩니다. 전체적인 스토리와 주변 캐릭터의 관계를 잡아가는 과정이라고 생각하세요. 스토리와 관계를 명확히 설정하면 굿즈를 만들 때 소재를 다양하고 생생하게 묘사하기 좋습니다.

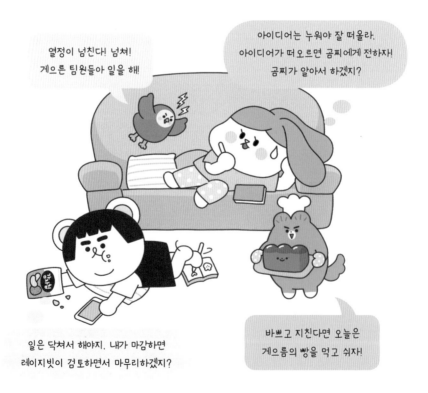

세계관 설정하기

캐릭터가 살고 있는 공간, 시간, 배경에 대해 재미있는 이야기를 만들어주세요. 또 캐릭터들의 관계에서는 어떤 일들이 벌어지고 있는지도 상상해서 적어주세요.

세계관 표현하기

이야기를 한 장면으로 떠올려보고, 하나의 그림으로 표현해볼까요? 캐릭터가 사는 배경과 관계가 한 눈에 드러나면 좋아요! 캐릭터들의 관계도 간단히 적어요.

Develop character & conception

캐릭터에 어울리는
선과 색

캐릭터는 크게 선을 이용한 캐릭터와 면을 이용한 캐릭터로 구분할 수 있습니다. 같은 캐릭터라도 선과 면의 사용에 따라 분위기가 달라집니다.

선을 이용한 캐릭터

면을 이용한 캐릭터

선을 이용한 캐릭터는 선으로 캐릭터를 그린 후 색을 칠하는 방법입니다. 외곽선이 분명해서 눈에 잘 띄고 표현하기가 좋아 캐릭터뿐만 아니라 만화(웹툰) 작업 방식으로 많이 쓰입니다.

선을 이용한 캐릭터

선으로 그리기 → 채색 → 디테일을 추가해 완성

선의 색깔과 두께에 따라 캐릭터의 이미지를 다르게 표현할 수 있습니다. 포근하고 따뜻한 캐릭터를 그리고 싶다면 두께가 두꺼운 진한 밤색 혹은 진한 회색 선으로 표현할 수 있습니다. 반대로 가볍고 발랄한 캐릭터를 그리고 싶다면 얇은 검은색 선을 사용합니다.

선이 얇을수록 가볍고 발랄한 느낌

선 색깔이 연할수록 포근한 느낌

면을 이용한 캐릭터

면으로 형태와 색을 함께 그리기 → 디테일을 추가해 완성

면을 이용한 캐릭터는 면으로 형태와 색을 한꺼번에 그리는 작업입니다. 외곽선이 없어서 다양한 형태를 표현하기 어렵지만, 따뜻한 분위기를 낼 수 있어 일러스트 작업에 많이 사용합니다. 요즘에는 선이 없는 캐릭터를 이용한 몽글몽글한 느낌의 리빙 굿즈가 인기가 많습니다.

반드시 한 가지 캐릭터 스타일만 고집할 필요는 없습니다. 시즌이나 컨셉, 굿즈에 따라 선을 이용한 캐릭터와 면을 이용한 캐릭터를 함께 써요.

이지의 팁

선 색을 면 색과 비슷하게 그리면 선으로 그린 캐릭터과 면으로 그린 캐릭터의 중간 느낌을 낼 수 있어요.

같은 캐릭터라도 선의 두께와 색감을 바꿔 다른 느낌을 내기도 합니다.

중요한 것은 대표가 되는 기본 스타일을 정하는 겁니다. 기본 스타일을 기반으로 다양한 스타일을 응용하면 되니까요. 캐릭터를 소개한다면 어떤 스타일로 표현하고 싶은가요? 캐릭터 이미지와 어울리는 기본 스타일을 찾아봅시다.

캐릭터와 어울리는 색상 정하기

'피카츄'라고 하면 어떤 색이 먼저 떠오르나요? 피카츄의 형태를 온전히 떠올리기는 어려워도 특유의 노란색을 떠올리는 건 쉽습니다. 그만큼 사람들에게 색이 주는 인상은 강하게 남습니다. 또한 색은 캐릭터의 성격과 인상을 더욱 효과적으로 만듭니다. 노란색은 행복과 활기를 대표하는 색으로 피카츄의 인상을 더욱 명확하게 보여줍니다.

색상이 나타내는 성격은 영화 〈인사이드 아웃〉의 감정 캐릭터들을 보면 더 쉽게 연상할 수 있습니다. '슬픔'은 파란색으로, '기쁨'은 노란색으로 표

색으로 표현되는 성격

버럭	기쁨	까칠	슬픔	소심
(화, 열정)	(활기, 주의)	(침체, 자연)	(우울, 차분함)	(두려움, 신비로움)

현해 색만 봐도 캐릭터의 성격이 보입니다.

　레이지빗과 앵지는 따뜻한 분위기를 내기 위해 대표색을 분홍색과 보라색으로 잡았습니다. 색상은 대부분 유사색으로 구성했는데 개인적 취향을 반영하기도 했고, 포근하고 차분한 느낌을 내고 싶었기 때문입니다.

　활기찬 성격의 곰찌와 빵찌의 대표색은 노란색과 검은색입니다. 발랄한 느낌의 노란색과 검은색의 강렬한 대비가 캐릭터를 더욱 활기차보이게 만듭니다. 굿즈를 디자인할 때도 레이지빗의 소품이나 배경은 유사색과 파스텔톤으로 차분하게 구성하지만, 곰찌는 반대색이나 원색을 사용해 생기를 살립니다.

　여러분이 만든 캐릭터의 성격에는 어떤 색상이 어울리나요? 특별히 좋

레이지빗

앵지

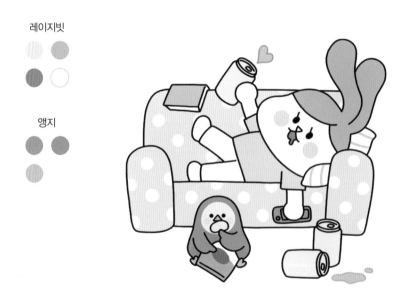

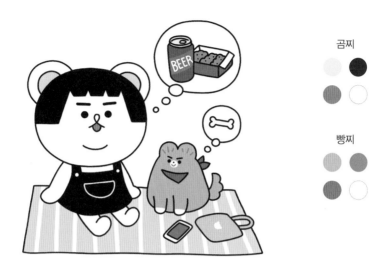

곰찌

빠찌

아하는 색상이 있나요? 캐릭터의 대표색을 정하고 유사색이나 반대색 등
을 이용해 캐릭터 색상을 정해봅시다.

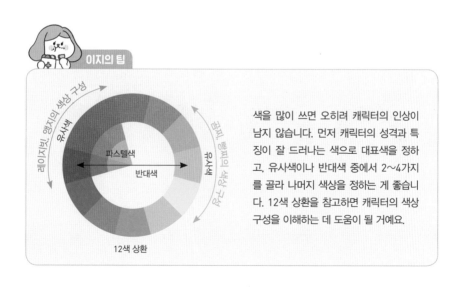

이지의 팁

레이지빗, 앵지의 색상 구성

유사색

파스텔색

반대색

곰찌, 빠찌의 색상 구성

12색 상환

색을 많이 쓰면 오히려 캐릭터의 인상이
남지 않습니다. 먼저 캐릭터의 성격과 특
징이 잘 드러나는 색으로 대표색을 정하
고, 유사색이나 반대색 중에서 2~4가지
를 골라 나머지 색상을 정하는 게 좋습니
다. 12색 상환을 참고하면 캐릭터의 색상
구성을 이해하는 데 도움이 될 거예요.

다양한 감정 표현하기
표정과 응용 동작

같은 감정이라도 표정이나 몸짓에 따라 감정의 세기를 다양하게 표현할
수 있습니다. 캐릭터의 감정이 적절하게 표현될수록 소비자가 더욱 공감
하고 매력적으로 느낄 수 있습니다.

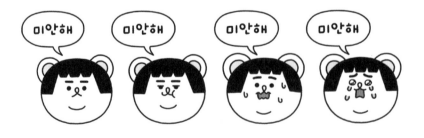

같은 말을 해도 어떤 표정을 짓느냐에 따라 따라 감정이 다르게 느껴집
니다.

표정

표정을 보이는 가장 중요한 부위는 어디일까요? 바로 눈입니다. 특히 눈썹은 감정을 가장 직관적으로 표현합니다.

눈에 따른 감정 변화

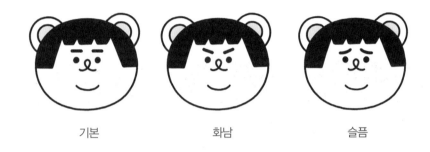

기본　　　　　　　화남　　　　　　　슬픔

그 다음으로 중요한 부위는 입으로, 입은 감정의 세기를 변화시킵니다. 똑같은 눈이더라도 입 모양에 따라 감정이 고조됩니다.

캐릭터 성격에 따라 표출되는 감정의 세기와 표정이 다를 수 있습니다. 감정 표현이 풍부하고 반응이 큰 캐릭터와 감정의 변화가 적은 무덤덤한 성격의 캐릭터가 가지는 표정은 다릅니다. 여러분의 캐릭터 성격에는 어떤 표정이 어울리나요? 캐릭터의 성격에 맞는 다양한 표정을 그려봅시다.

입에 따른 감정 변화

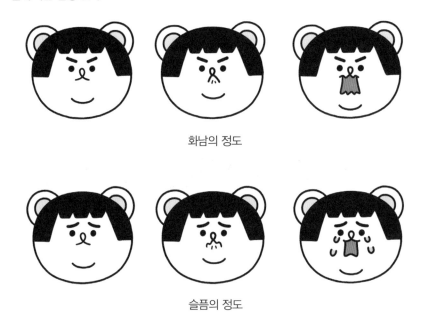

화남의 정도

슬픔의 정도

곰찌와 성격이 다른 레이지빗은 표정 변화가 크지 않습니다. 눈썹이 없는 것도 특징이에요.

기쁨 삐침 우울

응용 동작

표정을 그리고 나면 그에 어울리는 동작을 자연스레 상상할 수 있습니다. 무표정의 캐릭터를 보면 어떤 상황에 놓였는지 상상하기 어렵습니다. 표정이 생기면 '왜 이런 표정을 지었을까?'라는 궁금증이 생기고, 상황과 동작이 쉽게 연상됩니다. 같은 표정이어도 어떤 자세를 취하느냐에 따라 전혀 다른 분위기를 만들어내기도 합니다.

여러분의 캐릭터는 어떤 자세를 자주 취할까요? 앉아 있거나 누워 있는 모습? 스트레칭하거나 일하는 모습? 일상의 다양한 모습을 관찰하고 알맞은 동작을 만들어보세요. 동작을 그리는 것이 어렵다면 거울을 보고 직접 동작을 취해 사진을 찍어서 참고하면 좋습니다.

땀, 불꽃, 효과선 등 감정과 동작에 관련한 효과를 적절하게 배치하면 더욱 생동감 있는 분위기를 낼 수 있습니다.

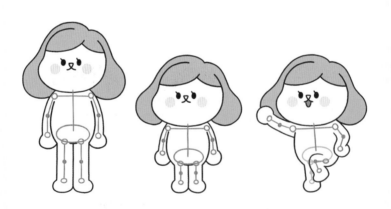

아무리 팔다리가 짧은 캐릭터여도 관절은 있습니다. 팔은 어깨부터 팔꿈치까지, 팔꿈치부터 손목까지 1:1의 비율이고, 다리도 마찬가지로 골반, 무릎, 발까지 1:1의 비율을 유지합니다. 팔과 다리를 어색한 위치에서 구부리거나 양쪽 길이를 다르게 그리지 않도록 주의하세요.

다양한 감정 표현하기

대표적인 감정인 기쁨, 화남, 슬픔을 나타내는 표정을 그리고, 표정에 어울리는 응용 동작을 그려봅시다.

표정

응용 동작

턴어라운드 만들고
저작권 등록하기

캐릭터 앞모습만 그리면 캐릭터가 평면적으로 느껴집니다. 가만히 서 있는 것이 콘셉트라면 상관없지만 다양한 동작을 그릴 때 어색하게 느껴지면 캐릭터를 입체적으로 생각하고 그리는 연습을 해야 합니다.

캐릭터의 앞, 옆, 뒤 모습 등의 턴어라운드를 그려서 다양한 각도의 모습을 미리 정해두면 캐릭터를 입체적으로 생각하는 데 도움이 됩니다. 뿐만 아니라 나중에 캐릭터 저작권을 등록하거나, 인형 또는 피규어 굿즈를 만들 때도 턴어라운드가 필요합니다. 45도로 선 모습은 그림을 그릴 때 자주 사용하는 각도이니 추가로 그려보세요.

먼저 캐릭터 앞모습을 그리세요. 그다음 눈의 위치, 몸이 시작하는 위치, 팔의 위치 등에 가로로 연장선을 그어 가이드선으로 이용하면 쉽게 옆모습과 뒷모습을 그릴 수 있습니다. 얼굴과 몸이 둥그런 캐릭터는 옆모습도

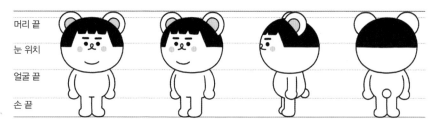

머리 끝

눈 위치

얼굴 끝

손 끝

곰찌 턴어라운드

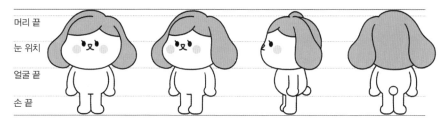

머리 끝

눈 위치

얼굴 끝

손 끝

레이지빗 턴어라운드

둥글겠지요? 앞모습과 똑같은 원형이거나 타원형모양도 어울립니다.

곰찌처럼 옆얼굴을 원형으로 그려도 좋고, 레이지빗처럼 코와 턱라인을 살려도 괜찮습니다. 엉덩이는 볼록 튀어나오게 표현하면 앞뒤 균형을 잡을 수 있고, 더 귀엽게 보입니다. 앞에서는 보이지 않았던 꼬리도 톡 튀어나오게 그려주었습니다.

이지의 팁

이제 캐릭터가 입체적으로 보이나요? 턴어라운드 그림이 있다면 한국저작권위원회(https://www.copyright.or.kr)에서 캐릭터 저작권을 등록할 수 있습니다.

턴어라운드 만들기

캐릭터 앞모습을 그리고 눈의 위치, 몸이 시작하는 위치, 팔의 위치 등에 놓인 가이드선을 이용해 옆모습과 뒷모습을 쉽게 그려보세요.

앞 옆 뒤

앞 옆 뒤

✧ **3장** ✧

Make graphic & source
디지털 드로잉하기

자신만의 아이디어를
구체화시켜
세상에 꺼내보세요.

Make graphic & source

디지털 드로잉을
하기 전에

태블릿 소개

태블릿은 컴퓨터에 연결하거나 그 자체만 써서 편하게 작업을 할 수 있는 장치입니다. 마우스로 그리는 것보다 수월하고 다양하게 작업할 수 있고, 태블릿 펜으로 '필압'과 '기울기 감지'가 되어 실제 연필이나 붓으로 그리는 것처럼 힘과 기울기에 변화를 주며 섬세하게 작업할 수 있습니다.

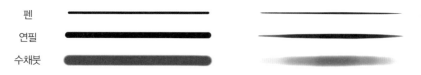

마우스로 그리기	태블릿으로 그리기
(필압이 없어 일정한 굵기와 농도를 표현한다.)	(필압이 적용되어 다양한 굵기와 농도를 표현한다.)

판 태블릿

네모난 판 형태의 태블릿을 컴퓨터
나 노트북에 연결해 모니터를 보면
서 그림을 그리는 장치입니다. 판에
그림을 그리면 판의 좌표와 동일하
게 모니터에 출력됩니다. 그림을 그
리는 장치(태블릿)와 그림이 보여지
는 장치(모니터)가 달라 처음에는 어

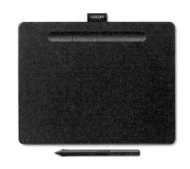

색할 수 있지만 적응하면 마우스보다 편리하게 자유자재로 그림을 그릴
수 있어요.

　'액정 태블릿'보다 저렴하고 연결이 간단해서 입문자에게 좋은 태블릿입
니다. 또한 모니터를 바라보며 그리기 때문에 목과 허리에 부담이 적은 자
세로 오래 작업할 수 있습니다. 대표 제품으로 '와콤 인튜어스' '인튜어스
프로' 등이 있습니다.(약 5만~50만 원)

액정 태블릿

모니터 액정이 달린 태블릿으로, 종
이에 그리듯 모니터 액정에 바로 그
림이 그려지는 태블릿입니다. 액정
태블릿은 판 태블릿과 다르게 액정
에 바로 그려지므로 한 번에 원하는
선을 그리기 쉬워 작업 속도를 높일

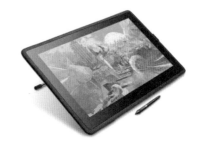

수 있습니다. 작업량이 많은 웹툰 작가가 주로 사용합니다.

액정 태블릿은 판 태블릿에 비해 고가이고 허리와 목을 숙이고 그려야 해서 각도를 자신에게 맞춰서 사용해야 한다는 단점이 있습니다. 대표적인 제품으로 '와콤 신티크'가 있으며, 조금 저렴한 보급형 제품도 출시했습니다.(약 70만~300만 원)

태블릿 PC

판 태블릿과 액정 태블릿은 별도 출력장치인 컴퓨터에 연결해야 사용이 가능하지만, 태블릿 PC는 별도 출력장치 없이 구동이 가능한 태블릿입니다. 보관 및 이동이 용이해 장소에 구애받지 않고 작업할 수 있고, 액정 태블릿보다 색상 구현이 뛰어납니다.

직관적인 인터페이스와 앱으로 사용이 편리해 입문자와 전문가 모두 많이 사용합니다. 대표적인 제품으로 '아이패드'와 '갤럭시 탭'이 있습니다.(약 40만~200만 원)

프로그램 소개

포토샵(Adobe Photoshop)

픽셀 기반으로 다양한 브러시와 소스 등을 다운로드 받아 그림을 그릴 수 있습니다. 그림 그리는 것 외에도 색, 사진, 웹 등 대부분의 이미지 작업을 할 때 널리 쓰는 프로그램입니다.

일러스트레이터(Adobe Illustrator)

벡터 기반으로 깔끔하고 정돈된 일러스트를 그릴 때 사용합니다. 또한 템플릿이나 칼선 같은 도식을 만들어 굿즈를 발주할 때 주로 사용합니다.

프로그램 내려받기(2020년 기준)

어도비 홈페이지(www.adobe.com/re)에 들어갑니다.
사이트 하단에 [제품]−[Creative Cloud]−[플랜 선택]에서 포토샵과 일러스트레이터를 구입합니다.
- 개인 사용자의 경우 단일 앱은 월 24,000원, 모든 앱은 월 62,000원입니다.
- 학생 및 교사는 모든 앱을 월 23,100원(연간 이용시)에 이용할 수 있습니다.
- 구매하기 전 무료 체험판을 7일간 사용할 수 있습니다.

PC 프로그램 및 앱 : 클립스튜디오, 메디방

클립스튜디오 메디방

클립스튜디오는 웹툰를 그리는 데 최적화되어 웹툰 작가가 주로 사용하는
프로그램입니다. 다양한 브러시와 채색을 쉽게 사용할 수 있고 psd 파일과
호환이 되어 캐릭터 드로잉에도 많이 활용합니다. 유료 프로그램으로 PC
버전은 한 번 결제하면 계속 이용할 수 있어 저렴한 편이지만,(5만 원) 앱
버전은 매년, 매달 결제하는 시스템으로 가격이 높은 편입니다.

　메디방은 클립스튜디오보다 가벼운 프로그램으로 무료입니다. 두 프로
그램 모두 PC와 앱에서 사용할 수 있다는 장점이 있습니다.

아이패드 앱 : 프로크리에이트

프로크리에이트는 아이패드 전용 드로잉 앱입니다. 인터페이스가 직관적
이고 단순해 다루기 쉽고, 한 번 결제하면 계속 이용할 수 있습니다.(1만~2
만 원)

　이 책에서는 포토샵을 주로 다루지만 기본적인 아이콘과 사용 방법은

프로크리에이트

모든 프로그램이 비슷합니다. 포토샵을 사용할 수 있다면 다른 프로그램
도 다루기 쉬울 겁니다.

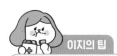

이지의 팁

색감에 유의하세요

앱용 드로잉 프로그램은 RGB 모드만 사용할 수 있으며, CMYK 모드는 지원하지 않습니다.
따라서 굿즈를 인쇄할 때 색감이 달라질 수 있는 점을 유의해야 합니다.

픽셀과 벡터

포토샵과 일러스트레이터의 차이점

포토샵은 '픽셀'이라는 작은 점 단위로 이루어진 '래스터 이미지'(직사각형 배열에 명암의 화소 패턴을 순차적으로 나열하여 만들어진 화면 영상)입니다. 우리가 흔히 사용하는 이미지 파일 jpg, png, gif는 픽셀 방식의 래스터 이미지입니다. 반면에 일러스트레이터는 이미지가 '벡터'(수학 함수) 방식의 그래픽 정보로 이루어져 있습니다.

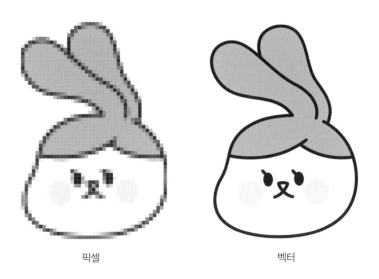

픽셀 벡터

이미지를 확대하면 둘의 차이를 알 수 있는데, 픽셀 기반의 포토샵은 이미지를 확대하면 깨져 보일 수 있지만, 벡터 기반의 일러스트레이터는 이미지를 확대해도 매끄러운 모양을 그대로 유지합니다.

부드러운 선과 면의 표현은 포토샵으로 만들기 좋으며, 도식화된 깔끔한 이미지는 일러스트레이터로 작업하기 좋습니다. 포토샵은 '브러시'로 이미지를 '그린다'는 개념이라면, 일러스트레이터는 '펜 툴'로 선과 점을 이용하여 이미지를 '만든다'는 개념으로 이해하는 것이 좋습니다.

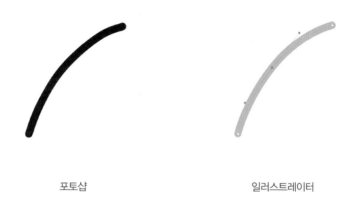

포토샵 일러스트레이터

일러스트레이터에서 작업한 선을 마우스로 클릭하면 여러 점과 선의 정보(앵커 포인트, 패스, 핸들 포인트, 핸들)로 이루어진 것을 확인할 수 있습니다.

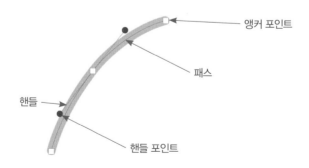

앵커 포인트

패스

핸들

핸들 포인트

핸들

포토샵의 래스터 이미지는 픽셀로 구성되므로 해상도가 중요합니다. 따라서 반드시 해상도를 확인해야 합니다. 해상도는 그림에 총 몇 개의 픽셀을 사용하는지를 나타내는 것으로, 픽셀 수가 많을수록 그림이 깨끗해 보이지만 파일 용량이 커집니다. 굿즈 인쇄 시 권장하는 해상도는 보통 300dpi(Dot Per Inch, 1인치에 들어가 있는 점의 개수로 해상도를 표현하는 단위)지만, 출력물 사이즈가 클 때는 150~200dpi를 사용하기도 합니다.

해상도 300(인쇄용) 해상도 72(웹용)

레이어 원리 이해하기

디지털 드로잉은 종이 한 장에 완성하는 아날로그 드로잉과 다르게 '레이어'라는 투명한 판 한장 한장에 따로 그림을 그려 여러 겹 쌓아 이미지를 만듭니다. 맨 위에서 보면 한 장의 그림으로 보이지만 사실 위 레이어 이미지가 아래 레이어 이미지를 가리며 여러 판이 겹친 형태입니다.

레이어는 디지털 드로잉에서 가장 중요한 개념입니다. 각각의 레이어는 레이어가 선택된 상태(활성화 상태)에서만 작업과 수정이 가능하기 때문에 다른 레이어에 그린 그림과는 별개로 작업할 수 있어 편리합니다.

예를 들면 아래 이미지처럼 ⬛(지우개 툴)로 위 레이어 그림을 지워도 아래 레이어 그림은 지워지지 않습니다. 레이어 창을 보면 위 레이어만 선택된 것을 확인할 수 있습니다.

레이어의 불투명도를 조절하거나 레이어 창 왼쪽에 놓인 눈 모양을 끄면 레이어가 보이지 않습니다. 필요할 때 눈 모양 아이콘을 켜면 다시 레이어가 보입니다.

특히 캐릭터 드로잉을 할 때는 [배경]-[채색]-[펜선] 순서대로 레이어가 쌓여 맨 위에서 하나의 완성된 그림으로 보입니다.

 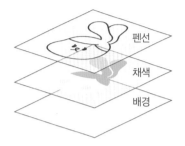

- 레이어 순서가 바뀌면 채색이 펜선을 가리거나 배경이 그림을 가리므로 순서에 주의해야 합니다.
- 그림 스타일에 맞게 중간에 그림자, 하이라이트, 패턴 등의 레이어를 추가해 다채로운 효과를 줄 수 있습니다.

레이어를 잘 사용하면 작업과 수정을 용이하게 할 수 있어요. 레이어를 잘 '분리'하는 습관을 들이는 게 좋습니다.

Make graphic & source

포토샵으로
캐릭터 만들기

이제 레이어의 개념을 적용해, 디지털 드로잉으로 캐릭터를 만들어보겠습니다. 포토샵으로 디지털 드로잉을 하기에 앞서 기본적인 툴을 알아볼까요? 옆의 페이지에 나오는 툴 이미지에서 설명을 적은 툴은 드로잉하면서 자주 사용하는 툴입니다. 특히 ✦을 붙인 툴은 단축키를 외워두는 것이 좋습니다.

단축키를 더 쉽게 외울 수 있도록 단축키가 해당하는 알파벳이 속하는 단어를 적었습니다. 대문자로 적은 알파벳이 툴의 단축키입니다.

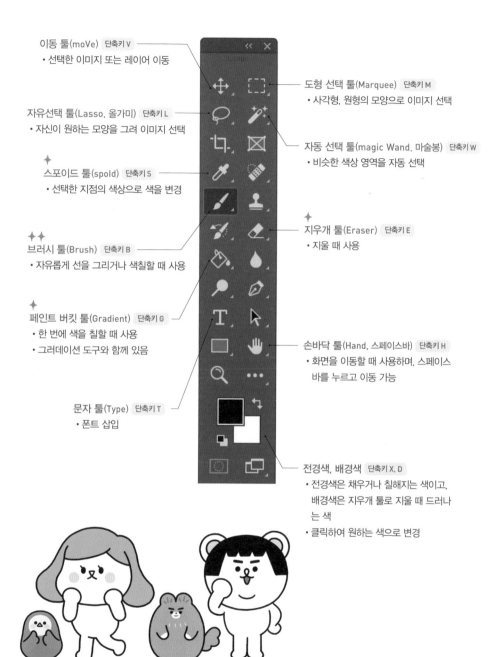

이동 툴(mo**V**e) `단축키 V`
• 선택한 이미지 또는 레이어 이동

도형 선택 툴(**M**arquee) `단축키 M`
• 사각형, 원형의 모양으로 이미지 선택

자유선택 툴(**L**asso. 올가미) `단축키 L`
• 자신이 원하는 모양을 그려 이미지 선택

자동 선택 툴(magic **W**and. 마술봉) `단축키 W`
• 비슷한 색상 영역을 자동 선택

스포이드 툴(**s**po**I**d) `단축키 S`
• 선택한 지점의 색상으로 색을 변경

지우개 툴(**E**raser) `단축키 E`
• 지울 때 사용

브러시 툴(**B**rush) `단축키 B`
• 자유롭게 선을 그리거나 색칠할 때 사용

페인트 버킷 툴(**G**radient) `단축키 G`
• 한 번에 색을 칠할 때 사용
• 그러데이션 도구와 함께 있음

손바닥 툴(**H**and, 스페이스바) `단축키 H`
• 화면을 이동할 때 사용하며, 스페이스
 바를 누르고 이동 가능

문자 툴(**T**ype) `단축키 T`
• 폰트 삽입

전경색, 배경색 `단축키 X, D`
• 전경색은 채우거나 칠해지는 색이고,
 배경색은 지우개 툴로 지울 때 드러나
 는 색
• 클릭하여 원하는 색으로 변경

난이도 UP : 브러시 설정하기

디지털 드로잉에서 가장 중요한 것은 브러시입니다. 포토샵, 프로크리에이트, 메디방, 클립스튜디오 모두 다양한 브러시를 제공합니다. 기본으로 제공하는 브러시도 많고, 취향에 맞게 직접 세팅해도 좋습니다. 공식 사이트나 인터넷에서 다른 사람이 만든 브러시를 다운로드 받아 사용할 수 있습니다. 브러시의 종류는 무궁무진합니다. 그럼, 포토샵 상단 옵션 패널에서 브러시 설정을 천천히 살펴볼까요?

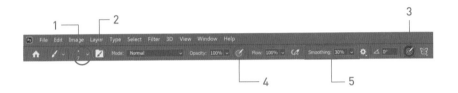

1. 브러시 사이즈와 종류를 고릅니다.

매끄러운 하드 브러시부터 연필이나 파스텔처럼 질감이 느껴지는 브러시, 잉크나 물감처럼 번지는 브러시, 스프레이같이 뿌리는 효과를 주는 브러시 등 다양한 브러시가 있습니다.

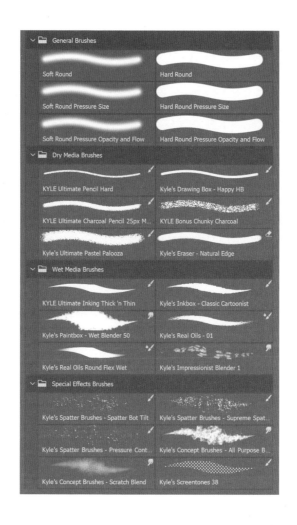

2. 브러시 설정창(F5)에서 개별 세팅하여 브러시를 만들 수 있습니다.

브러시 설정창에 들어가면 [Shape Dynamics](브러시의 모양), [Transfer](전송) 등을 설정할 수 있어 세밀한 세팅이 가능합니다. [Hardness](경도) 수치를 낮추면 경계가 흐릿한 에어브러시가 됩니다.

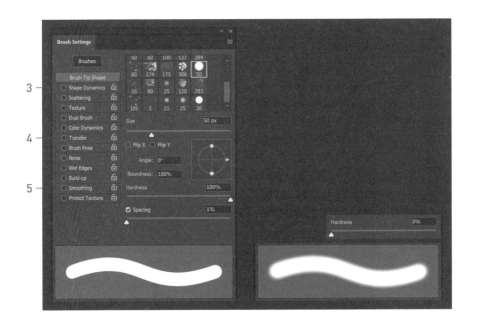

3. 필압에 따라 브러시 굵기를 조절하는 옵션을 설정합니다.

[Shape Dynamics](모양)에서 [Control]을 [Pen Pressure]로 두면 필압에 따라 브러시의 굵기가 변경되어 펜이나 만년필의 느낌을 낼 수 있습니다. [MInimum Diameter](최소 직경)에 따라 펜의 압력이 가장 적을 때의 두께를 조정할 수 있습니다.

4. 필압에 따라 브러시 농도를 조절하는 옵션을 설정합니다.

[Transfer]에서 [Control]을 [Pen Pressure]로 하면 펜의 압력에 따라 브러시의 불투명도가 변경됩니다.

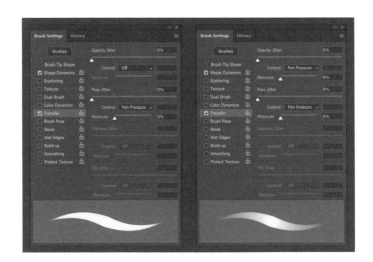

이지의 팁

[Opacity]와 [Size] 설정에 따른 브러시 변화

브러시 [Opacity]와 [Size]에 필압 적용 아이콘을 누르면 브러시가 변합니다. 모두 적용하면
필압에 따라 브러시의 굵기와 농도가 모두 변하는 것을 알 수 있습니다.

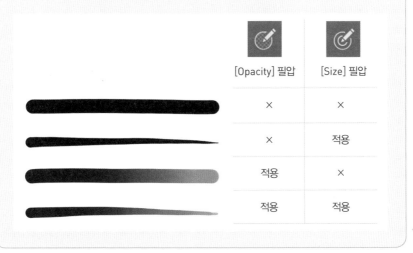

	[Opacity] 필압	[Size] 필압
	×	×
	×	적용
	적용	×
	적용	적용

5. 브러시 선을 매끄럽게 보정합니다.

[Smoothing](보정)을 체크하면 선을 매끄럽게 만들어줍니다. 상단 옵션 패널에서 수치를 조정하거나 켜고 끌 수 있습니다.

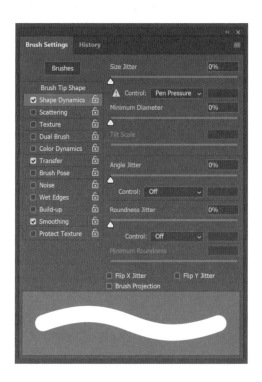

다른 프로그램에서도 다양한 브러시를 제공하고, 아이콘 모양과 설정이 비슷하기 때문에 어렵지 않게 적용할 수 있습니다. 단정하게 선을 따는 것을 좋아한다면 라이너펜이나 플러스펜으로 디지털 드로잉에서도 굵기나 농도가 필압에 크게 변하지 않는 브러시를 이용하면 좋습니다.

다양한 브러시를 이용해 선을 그어보고, 스스로에게 맞는 브러시를 찾아보세요. 만년필처럼 세밀하고 역동적인 느낌을 줄 수도 있고, 색연필처럼 따뜻한 느낌을 줄 수도 있습니다.

[Smoothing] 수치에 따른 변화

[Smoothing] 수치가 높을수록 그림이 매끈해집니다. 그려지는 속도가 느려진다는 단점이 있습니다. 메디방이나 클립스튜디오의 손떨림 보정 기능과 비슷합니다.

| 0일 때 | 20일 때 | 50일 때 |

난이도 UP : 페인트 설정하기

페인트 옵션 또한 자신에게 맞게 설정해두면 채색할 때 편리합니다.

1. [Tolerance] 수치를 올릴수록 인접한 색상도 함께 허용되어 채색

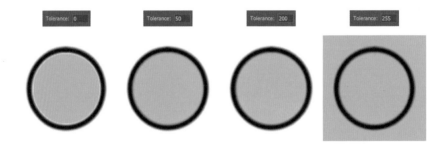

선이 검정의 단색으로 보이지만 확대해보면 경계선을 매끄럽게 만들기 위해 진회색과 연회색 픽셀이 주변에 놓여 있습니다.

허용치 값을 적절하게 조절해야 깔끔하고 원하는 결과물을 얻을 수 있습니다. 허용치 값이 0일 때에는 한 가지 색상값(흰색)만 적용되어, 회색이 들어간 부분은 채색이 되지 않아 지저분해 보입니다. 허용치가 최대(255)

일 때에는 모든 색상값을 허용한다는 뜻으로 경계선을 넘어도 채색이 되므로 주의해야 합니다.

브러시 모양에 따라 적당한 허용치 값이 다르므로 자신의 브러시에 맞게 조절해 맞춰보세요.

2. [All Layers] 체크 시 선택한 레이어와 상관없이 모든 레이어에 적용

[All Layers] 해제 [All Layers] 체크

레이어는 각각 수정과 채색이 가능합니다. 따라서 채색 레이어에 페인트 툴을 그냥 사용하면 전체 채색이 됩니다. 펜선 레이어는 따로 있고, 채색 레이어에는 아무 선도 없기 때문이죠.

[All layers]을 체크하면 현재 보이는 레이어 전체에 수정과 채색을 적용할 수 있습니다. 펜선 레이어와 채색 레이어는 별도로 있지만 [All layers]

를 선택하면 모든 레이어가 보이기 때문에 선 안쪽 영역에만 채색이 가능합니다.

이지의 팁

비슷한 툴 사용하기

자동선택 툴(마술봉)으로 영역을 선택한 후 전경색 칠하기(Alt + Delete), 배경색 칠하기(Ctrl + Delete)를 이용하는 방법도 많이 사용합니다. 마술봉 옵션 패널의 [Tolerance]와 [Sample All layer] 옵션 또한 페인트 툴의 옵션과 비슷한 개념입니다.

캐릭터 그리기

❶ 상단 메뉴에서 [File] – [New] 또는 단축키 Ctrl+N을 눌러 새로운 창
을 만듭니다.

단위나 컬러 모드를
지정할 수 있어요.

❷ 상단 메뉴에서 [File] – [Open] 또는 단축키 Ctrl+O을 눌러 스케치를
찍은 사진을 불러옵니다. [▣] (사각형 선택 툴)을 선택한 후 원하는 영역을
드래그해 Ctrl+C로 복사하고, 아까 만든 새로운 문서에 Ctrl+V(붙여넣
기)합니다.

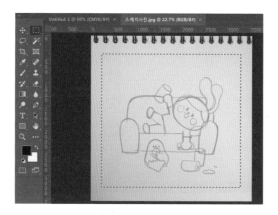

❸ 마우스 우클릭 후 [Free Transform]을 선택하거나 단축키 Ctrl + T 를 눌러 작업 크기에 맞게 이미지를 조정합니다. 모서리와 중간 지점에 사각형 포인트로 크기를 조정할 수 있습니다.

스케치를 찍은 사진이 어두워 브러시 선이 잘 안보일 수 있으니, 레이어의 불투명도를 조절하여 사진 자체를 흐리게 만들어 선을 잘 보이게 해줍니다.

❹ 레이어 창 아래 네모 안에 ⊞을 눌러 새 레이어를 추가합니다. 레이어 이름을 '펜선'이라고 변경하고, 스케치 그림을 따라 ✏️(브러시 툴)로 깔끔하게 따라 그립니다.

이지의 팁

키보드에서 [[]버튼과 []]버튼으로 브러시 크기를 조절할 수 있습니다. 잘못 그렸을 때는 Ctrl+Z로 실행취소하거나 ✏️(지우개 툴)을 이용해 수정하면 펜선을 깔끔하게 완성할 수 있습니다.

❺ 선을 꼼꼼하게 다 그렸다면 스케치 사진 레이어 창의 왼쪽 눈 모양 아이콘을 눌러 레이어를 끕니다.

태블릿으로 그리지 않을 때

이미지를 카메라로 촬영하거나 스캔한 후, 이미지를 보정한 선을 그대로 이용하는 방법도 가능합니다.

　[이미지]-[조정]-[레벨]([Ctrl]+[L]) 또는 [곡선]([Ctrl]+[M]), [색조/채도]([Ctrl]+[U])를 사용해 검은 선과 바탕면이 뚜렷하게 보이도록 조정하면 (마법봉 툴)을 눌러 검은 선만 추출해서 작업할 수 있습니다.

❻ 을 눌러 새 레이어를 추가하고 레이어 이름을 '채색'이라고 변경합니다. 채색 레이어는 펜선 레이어 아래에 두고, (페인트 버킷 툴)을 이용하여 채색합니다. 공간이 작아 잘 채워지지 않는 부분, 볼터치나 무늬 같은 부분은 (브러시 툴)을 이용해 마저 채색해줍니다.

 이지의 팁

색 쉽게 고르기

툴바의 전경색을 누르면 컬러 피커 창이 뜹니다. 마음에 드는 색을 골라 채색해주세요. 이전에 칠했던 색을 다시 찾아 칠하고 싶을 때는 (스포이드 툴)을 이용하면 됩니다.

그림자나 패턴을 더 그리고 싶으면 새 레이어를 추가해 그립니다. 채색 레이어에 한 번에 그리는 방법도 있지만 지우개로 지우거나 이동하는 등 수정을 할 때는 레이어를 분리하는 게 편합니다.

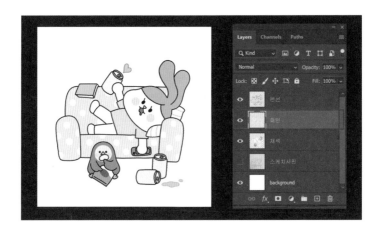

 이지의 팁

이미지 쉽게 정리하기

아래 레이어를 추가해 진회색을 고른 후 단축키 Ctrl+Delete(배경색) 또는 Alt+Delete(전경색)를 눌러 배경을 한 번에 채색할 수 있습니다.

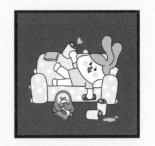

배경을 진회색으로 깔면, 채색이 선 밖으로 튀어나온 곳은 없는지 칠해지지 않은 부분은 어디인지 검토하기 좋습니다. 채색 전에 진회색 배경을 깔고 작업에 들어가기도 합니다.

진회색 배경에 놓으면 소파 밖으로 도트 패턴이 튀어나온 것이 보입니다. 지우개로 지우는 방법도 있지만 클리핑마스크를 사용해도 좋습니다.

❼ 스케치했던 그림과 배경 레이어를 삭제해주세요. 배경이 지워지면 배경이 투명한 상태가 됩니다.

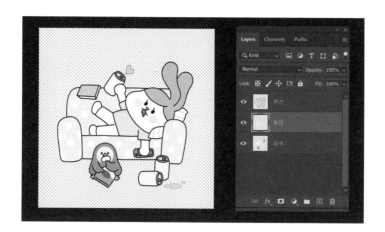

❽ [File] - [Save](저장하기) 또는 단축키 Ctrl+S를 눌러 포토샵 원본 파일로 저장합니다. 형식은 psd로 저장해야 레이어가 살아 나중에 재편집이 가능합니다.

이지의 팁

[File]－[Export]－[Save as web](웹용으로 저장하기) 또는 단축키 Alt+Shift+Ctrl+S를 눌러 png 파일로도 저장합니다. jpg 확장자는 배경이 없어도 흰색 배경으로 저장되지만, png는 배경이 투명하게 저장됩니다. 앞으로 굿즈에 들어가는 이미지 소스를 만들 때는 png로 저장해야 배경이 없는 상태가 되어, 나중에 일러스트레이터로 디자인하기 좋습니다. 다만, png는 RGB 모드만 지원하므로 인쇄 시 색상이 달라질 수 있습니다.

Make graphic & source

일러스트레이터로
캐릭터 만들기

포토샵으로 캐릭터를 드로잉해 이미지 소스를 만들었다면 일러스트레이터로는 굿즈 제작을 위한 배치, 패턴, 칼선 표시 등 디자인 작업을 합니다.

자유로운 드로잉이 익숙하다면 드로잉 작업은 포토샵이나 클립스튜디오 같은 프로그램을 이용하고 필요할 때만 일러스트레이터를 사용하는 게 좋습니다. 금속 배지(269쪽)는 보통 일러스트레이터(ai) 파일로 제작하기 때문에 처음부터 일러스트레이터로 그리는 것이 좋습니다.

물론 일러스트레이터로도 포토샵처럼 브러시 툴과 연필 툴을 이용해 자연스러운 선 느낌의 캐릭터 드로잉을 할 수 있고, 라이브 페인트 버킷 툴을 이용해 한 번에 채색할 수도 있습니다. 하지만 래스터 이미지로 그려지는 포토샵 브러시와 벡터로 그려지는 일러스트레이터 브러시의 감도 차이가 커서 익숙해지는 데 연습이 필요해요.

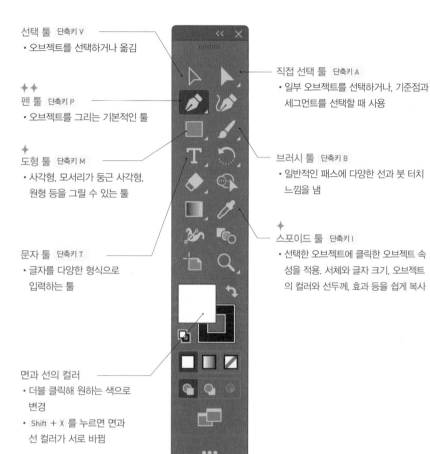

선택 툴 단축키 V
• 오브젝트를 선택하거나 옮김

펜 툴 단축키 P
• 오브젝트를 그리는 기본적인 툴

도형 툴 단축키 M
• 사각형, 모서리가 둥근 사각형, 원형 등을 그릴 수 있는 툴

문자 툴 단축키 T
• 글자를 다양한 형식으로 입력하는 툴

면과 선의 컬러
• 더블 클릭해 원하는 색으로 변경
• Shift + X 를 누르면 면과 선 컬러가 서로 바뀜

직접 선택 툴 단축키 A
• 일부 오브젝트를 선택하거나, 기준점과 세그먼트를 선택할 때 사용

브러시 툴 단축키 B
• 일반적인 패스에 다양한 선과 붓 터치 느낌을 냄

스포이드 툴 단축키 I
• 선택한 오브젝트에 클릭한 오브젝트 속성을 적용. 서체와 글자 크기, 오브젝트의 컬러와 선두께, 효과 등을 쉽게 복사

일러스트레이터의 가장 중요하고 기본적인 도구인 펜 툴을 이용해 캐릭터를 만들어보세요. 펜 툴은 나중에 스티커 칼선을 만드는 데도 유용하게 사용할 툴이니 꼭 알아두어야 합니다.

윈도우에서 패널 열기

자주 사용하는 도구는 오른쪽에 놓고 사용하면 작업 효율이 좋아집니다. 자주 사용하는 도구는 [상단 메뉴바]-[Window]에서 선택해 불러올 수 있습니다. 작업하는 도중에 도구 패널이 사라져서 보이지 않는다면 [Window]에서 확인해서 불러오세요.

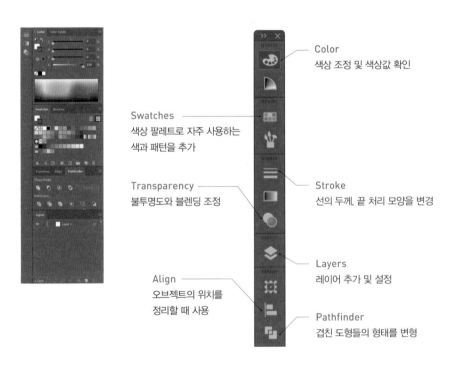

Color
색상 조정 및 색상값 확인

Swatches
색상 팔레트로 자주 사용하는
색과 패턴을 추가

Stroke
선의 두께, 끝 처리 모양을 변경

Transparency
불투명도와 블렌딩 조정

Layers
레이어 추가 및 설정

Align
오브젝트의 위치를
정리할 때 사용

Pathfinder
겹친 도형들의 형태를 변형

❶ 상단 메뉴에서 [File] – [New] 또는 단축키 [Ctrl]+[N]을 눌러 새로운 창을 만듭니다.

❷ 스케치 파일을 [File] – [Place]로 드래그하거나, 폴더에 있는 이미지를 바로 드래그해 삽입할 수 있습니다. [Window] – [Transparency]를 누르거나 ◐ (불투명도 아이콘)을 눌러 패널을 엽니다. 불투명도를 조정해서 스케치가 너무 진하게 보이지 않도록 해주세요.

❸ [Window] – [layers] 또는 을 눌러 [Layer] 창을 켜줍니다. 스케치 레이어 위에 새 레이어를 추가하고, 스케치 레이어는 잠가줍니다. 잠근 레이어는 움직이거나 수정할 수 없습니다.

❹ 먼저 캐릭터의 얼굴을 만들어보겠습니다. 선은 검은색으로, 면은 색 없음으로 설정한 후 (펜 툴)을 선택하거나 단축키 ⓟ를 눌러 시작점을 찍습니다.

빨간 대각선이 있는 표시를 누르면 '색 없음'(투명)으로 지정됩니다.

두 번째 점을 찍을 때, 마우스로 드래그를 하면 곡선으로 그려집니다. 이때 핸들 포인트가 생기는데 Ctrl 을 누른 상태로 핸들 포인트를 조절할 수 있습니다. 핸들 포인트를 조절하면 곡선을 수정할 수 있습니다. 선을 그린 후에도 직접 선택 툴로 앵커 포인트를 선택하고 수정할 수 있습니다.

다시 시작점으로 오면 가 뜹니다. 첫 시작점을 클릭하여 테두리를 완성합니다. 얼굴의 나머지도 펜 툴로 마저 그립니다. 직선은 드래그하지 않고 포인트만 찍어 그릴 수 있습니다. 시작점으로 돌아가지 않고 Enter 를 누르면 완료됩니다.

시작점을 연결하면 완성

❺ 캐릭터 얼굴과 앞머리를 선택합니다. 마우스를 드래그하여 한 번에 선택하거나 Shift 를 누르면 선택을 더할 수 있습니다. 두 개의 패스를 선택했으면 [Pathfinder] 옵션 패널을 열고 [Divide]를 눌러 면을 쪼갭니다.

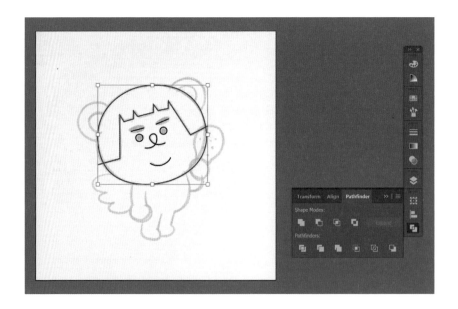

머리카락과 얼굴을 서로 다른 면으로 쪼개줍니다. 이렇게 하면 머리카락과 얼굴에 각각 색상을 지정할 수 있게 됩니다.

[Pathfinder]-[Divide] 적용 전 [Pathfinder]-[Divide] 적용 후

[Pathfinder] 패널 옵션 알아보기

[Pathfinder]는 자주 이용하는 툴입니다. 종류가 많아 어려워 보이지만 아이콘이 직관적으로 표시되어 한두 번 사용하면 금방 이해할 수 있을 거예요.

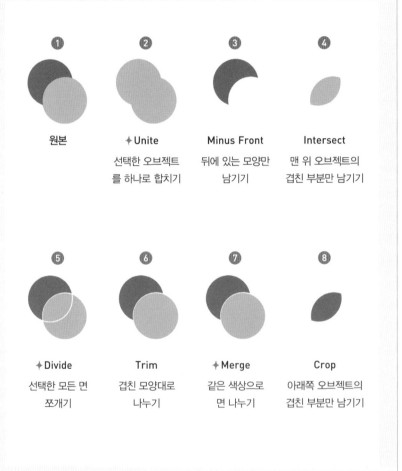

①	②	③	④
원본	✦Unite	Minus Front	Intersect
	선택한 오브젝트를 하나로 합치기	뒤에 있는 모양만 남기기	맨 위 오브젝트의 겹친 부분만 남기기

⑤	⑥	⑦	⑧
✦Divide	Trim	✦Merge	Crop
선택한 모든 면 쪼개기	겹친 모양대로 나누기	같은 색상으로 면 나누기	아래쪽 오브젝트의 겹친 부분만 남기기

❻ 머리카락과 얼굴을 각각 선택해 면 색깔을 지정합니다.

눈썹은 면으로 그리지 않고, 선의 두께를 변경시켜 만들어볼게요. [Stroke]
옵션 패널에서 두께를 조정하고, [Cap]과 [Corner]를 둥근 것으로 선택해
선 끝을 둥글게 만듭니다.

❼ 캐릭터 귀는 도형 툴을 사용해 그려볼게요. 원형 툴을 드래그해 원형으로 그립니다.

귀를 그리고 선택한 후 Ctrl+[를 눌러 귀를 뒤로 보내줍니다.

- 도형 툴 드래그+Shift : 도형을 정방형으로 만들어줍니다.(정사각형, 원형 등)
- 도형 툴 드래그+Space bar : 도형 시작점의 위치를 바꿀 수 있습니다.
- 🖊 (스포이드 툴)을 이용하면 면과 선의 속성을 똑같이 적용할 수 있습니다.
- Ctrl+/ : 뒤로 보내기/앞으로 보내기

❽ 펜 툴로 몸체도 완성시키겠습니다.

점 찍은 곳을 한 번 더 클릭하면 한쪽 방향선이 사라져 곡선의 방향을 바꿀 수 있습니다. 몸체는 가장 뒤에 있기 때문에 앞에 가려지는 부분을 고려하여 모양을 잡아주세요.

앞에 보이는 발과 손을 순서대로 그려줍니다.

몸을 선택한 후 얼굴에 (스포이드 툴)을 찍으면 몸 색이 얼굴 색과 똑같이 적용됩니다.

Shift + Ctrl + [를 눌러 몸을 맨 뒤로 보내줍니다.

날개도 똑같은 방법으로 완성한 후 맨 뒤로 보냅니다.

❾ 그림을 모두 완성한 후 레이어 창에서 스케치 레이어의 눈 모양 아이콘
을 클릭하여 꺼주거나 🗑(쓰레기통 아이콘)을 눌러 삭제합니다.

❿ 선이 패스(벡터)로 살아 있기 때문에 [Stroke]에서 굵기 조정을 자유롭게 할 수 있습니다. 패스선에 [Brush] 적용을 해서 선에 다양한 효과도 낼 수 있습니다. 캐릭터에 어울리는 선의 두께와 모양을 찾아보세요!

Stroke 1pt Stroke 2pt brush(charcoal)

⓫ [File] – [Save](저장하기) 또는 단축키 [Ctrl]+[S]를 눌러 일러스트레이터 원본 파일로 저장합니다. 형식은 ai로 저장해야 벡터가 살아 있어 나중에 재편집이 가능합니다.

 이지의 팁

굿즈 인쇄를 맡길 때는 보통 ai 원본 파일이나 pdf 파일로 업로드합니다. [File]–[Save as] 또는 단축키 [Shift]+[Ctrl]+[S]를 눌러 pdf 파일로 저장할 수 있습니다. 업체의 프로그램 버전이 다를 수 있기 때문에 ai로 발주 시에는 CS6 버전으로 낮춰 저장하면 좋습니다.

✧ 4장 ✧

Make applications & goods
캐릭터로 굿즈 만들기

선물하는 마음으로 무언가를
만들다 보면 어느덧 일상을 즐기는
자신을 발견할 거예요.

굿즈를
만들기 전에

디지털 드로잉을 이용해 캐릭터를 그리는 데 익숙해졌나요? 이제 캐릭터 디자인을 응용해 굿즈를 만들어보겠습니다.

캐릭터로 굿즈 만드는 방법뿐 아니라 캐릭터의 이야기와 디자인을 응용해 굿즈를 만드는 방법까지 알아보겠습니다. 굿즈를 만드는 데 꼭 알아야 할 내용과 프로그램 사용법까지 차근차근 배워볼게요.

RGB와 CMYK 색상

먼저 컬러 모드부터 설명하겠습니다. 컬러 모드에는 RGB와 CMYK가 있습니다. 두 컬러 모드의 차이를 쉽게 설명하자면 RGB는 디지털 이미지, CMYK는 인쇄용 이미지를 만들 때 사용합니다.

RGB는 빨간색(Red), 초록색(Green), 파란색(Blue), 빛의 3원색을 말합니

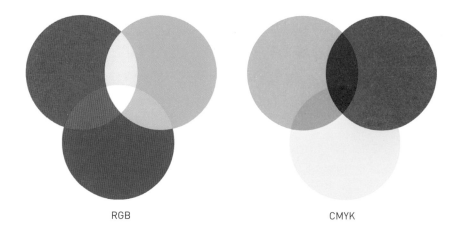

RGB CMYK

다. 빛을 사용하는 모니터와 모바일, TV 등 디지털 화면에서 보여지는 색으로, 색을 더할수록 밝아집니다. 웹툰, 애니메이션 같은 디지털 그림은 RGB 모드를 사용합니다.

CMYK는 청록색(Cyan), 진홍색(Magenta), 노란색(Yellow), 검은색(Black)의 염료색으로 실제 인쇄용 색상을 말합니다. 굿즈는 인쇄용에 적합한 CMYK 모드로 설정한 후 작업합니다.

물감 색을 많이 섞을수록 어둡고 탁해지는 것을 경험해본 적 있지 않은가요? CMYK도 마찬가지로 색을 혼합할수록 어두워집니다. 색을 섞을수록 밝아지는 RGB와 비교하면 이미지가 탁해 보이지요.

모니터로 보이는 색(빛)보다 인쇄한 색이 탁해 보일 수 있습니다. 따라서 인쇄하기 전에 CMYK의 색이 불필요하게 많이 섞이지 않았는지 체크하는 것이 좋습니다.

동일한 색상을 입력한 파일이어도 종이 재질이나 출력하는 곳에 따라 인쇄물에 색상 차이가 발생합니다. 정확한 색을 인쇄하고 싶다면 업체나 종이 재질에 따른 색상 등을 꼼꼼히 확인해보는 게 좋습니다.

이지의 팁

CMYK 색을 잘 뽑는 법

1. 인쇄할 때 탁한 노란색을 피하는 방법
K가 섞이면 탁한 노란색으로 보입니다. 의도적으로 탁한 색을 내는 것이 아니라면 K 값을 낮춰주세요. 또 불필요하게 C, M, Y, K가 많이 혼합되지 않았는지 체크하세요.

2. 선명한 검은색을 인쇄하는 방법
C, M, Y를 섞어 검은색을 만들면 핀이 틀어지거나 인쇄할 때 잉크가 뭉쳐 떡질 수 있습니다. K 값을 100으로 두면 깔끔한 검은색이 나옵니다. K 값을 100으로 두고 C 값을 10~20 정도 올리면 더 진한 검은색이 나옵니다.

3. 색 번짐을 방지하는 방법
C, M, Y, K 색상 값의 합이 250 이상이거나 네 가지 색상을 모두 더한 진한 색상의 인쇄물은 번지거나 묻음이 발생할 수 있습니다.

시중에 컬러 인쇄 가이드북, 샘플 컬러 차트 등의 인쇄 색상을 참고해 작업하는 것을 추천합니다.

인쇄와 후가공 용어

오시(누름선)

'오시'는 업체에서 인쇄물이 접히는 부분에 누름 자국을 내어 선을 잡는 작업을 말합니다. 카드, 브로슈어를 만들 때 사용합니다.

　오시 없이 두꺼운 종이를 접으면 종이가 우는 현상이 발생합니다. 깔끔하게 접으려면 오시가 필요합니다.

접지

'접지'는 업체에서 종이를 접는 것까지 완성해주는 것을 말합니다. '오시'만 선택하면 접는 선만 내고 펼친 상태로 오기 때문에 일일이 접어야 하지만, '접지'를 선택하면 접힌 상태로 완성되서 옵니다.

도무송

'도무송'은 업체에서 인쇄물에 칼선을 넣어 원하는 모양으로 떼어낼 수 있게 만드는 걸 말합니다. 스티커에 자주 사용하는데, 모양대로 완전히 잘라내거나(완칼) 배경지가 남아 있게(반칼) 주문할 수 있습니다.

코팅

'코팅'을 하면 종이에 광택이 나고 잘 찢어지지 않습니다. 무광 코팅은 차분하고 고급스러운 느낌을 주며, 유광 코팅은 무광보다 색감이 화사하게 보입니다.

미싱

종이를 뜯기 쉽게 점선으로 재단을 넣는 작업입니다. 표 절취선을 생각하면 됩니다.

박

금박, 은박 등을 씌워 반짝이는 효과를 줍니다. 고급스러운 느낌을 주거나 강조하고 싶은 부분이 있을 때 주로 사용합니다. 종이 위에 박지를 놓고 열과 압력을 가해 박을 입힙니다.

형압

원하는 모양대로 볼록하게 나오게 하거나(양각) 들어가게(음각) 만드는 효과를 줍니다. 고급스러운 느낌을 줍니다.

귀도리

각진 사각형 모서리를 둥근 곡선으로 재단
하는 방법입니다. 모서리를 둥글게 만들면
종이가 잘 구겨지지 않습니다. 깔끔하며 부
드러운 느낌을 줍니다.

별색

CMYK로 색을 내는 것이 아닌 형광, 금색,
은색 등 별도 색을 인쇄합니다.
PANTONE, DIC의 색깔 코드를 사용하거
나 업체의 별색 가이드를 사용합니다.

별색 Gold

인쇄 도수

인쇄 시 C, M, Y, K를 각 1도로 보고, 몇
도를 사용했는지 나타냅니다.

CMYK 4도 K 1도

- 단면 1도 : 한 면에 K(1도)만 사용한
 흑백
- 양면 2도 : 양면에 K(1도)씩 사용한 흑백
- 단면 4도 : 한 면에 CMYK(4도)를 사용한 컬러
- 양면 5도 : K(1도)만 사용한 흑백 면＋CMYK(4도)를 사용한 컬러 면
- 양면 8도 : 양면 모두 CMYK(4도+4도)를 사용한 컬러

합판과 독판

업체에 별도로 독판을 신청하지 않으면 대부분 합판 인쇄 방식을 통해 인쇄합니다. 합판은 인쇄판 하나에 여러 개의 디자인을 모아 한 번에 인쇄하는 것으로, 인쇄판 개당 가격을 나누기 때문에 인쇄비를 절감할 수 있습니다. 하지만 주변 인쇄물 색상에 영향을 받아 정교한 색상 표현이 어렵고, 주문할 때마다 색상이 달라질 수 있습니다.

독판은 인쇄판 하나에 디자인 하나만 인쇄하는 방식으로, 원하는 색상에 맞게 정교하게 인쇄할 수 있지만, 인쇄판 가격을 혼자 부담하므로 가격이 높아집니다.

합판

독판

종이와 스티커 재질

종이에 따라 그림의 색이나 분위기가 달라지기 때문에 종이의 특징을 파악하고 골라야 합니다. 업체마다 취급하는 용지가 다르고 종류도 다양합니다. 대표적인 종이를 소개할게요.

일반 용지

- 아트지 : 매끄럽고 광택이 있는 용지로 색상이 또렷하게 인쇄됩니다. 스티커나 배경지를 제작할 때 자주 사용합니다. 아트지에 코팅을 입히면 내구성이 높아져 오래 사용할 수 있습니다.

- 스노우지 : 부드러운 질감을 자랑하는 하얀 용지입니다. 명함, 엽서, 전단지 등에 가장 많이 사용하는 용지입니다.

- 모조지(미색, 백색) : 일반적인 복사 용지로 A4용지의 질감을 생각하면 됩니다. 광택이 없고 필기감이 좋아 메모지, 노트 내지, 인덱스 스티커로 많이 사용합니다.

고급 용지

- 랑데뷰 : 종이 표면에 약간 울퉁불퉁 엠보싱이 있어 두툼하고 부드러운 느낌을 줍니다. 따뜻한 색감을 쓰거나 수채화, 핸드 드로잉 느낌을 내고 싶을 때 사용하면 좋습니다.

- 반누보 : 표면이 살짝 거칠고 재질이 두툼하며 부드럽습니다. 고급스러운 느낌을 내기 좋습니다.

- 유포지 : 종이 자체에 코팅을 입힌 합성지입니다. 얇고 매끄러우며 잘 찢어지지 않고, 물에 젖지 않습니다. 주로 제품의 라벨, 냉장 용기 라벨, 스티커 제품에 많이 사용합니다.

- 크라프트지 : 갈색 종이로 표면이 거칠고 단단합니다. 친환경적이며 고급스러운 느낌을 줍니다.

스티커 용지

- 아트지, 모조지, 유포지 : 일반 용지와 동일합니다.

- 아트지 강접 : 일반적인 점착보다 강력한 접착이 필요할 때 사용합니다. 표면이 매끄러운 유리, 비닐 등에 쓰기 좋습니다.

- 아트지 리무벌 : 스티커를 붙이고 떼어도 접착제가 남지 않아 반복 부착이 가능합니다. 또한, 자국 없이 깨끗하게 제거할 수 있습니다. 캐리어나 노트북에 붙이는 조각스티커 제작에 많이 사용합니다.

- 투명 데드롱 : 투명해서 뒷배경이 비치는 스티커입니다. 잘 찢어지지 않고 물에 젖지 않아 많이 사용합니다. 사각재단 스티커(속칭 : 인스)를

만들 때 자주 사용합니다. 투명해서 흰색은 별색으로 인쇄하는데 업체에 따라 인쇄가 안 되는 곳도 있습니다.

- PVC : 얇은 필름 재질로 두껍고 단단합니다. 내구성이 좋아 사용 기간이 긴 제품에 사용합니다.

이지의 팁

종이 샘플 신청

업체마다 취급하는 용지를 모아놓은 샘플북을 주문할 수 있습니다. 종이에 따라 인쇄 느낌이 달라지므로 샘플북을 보고 고르는 것이 좋습니다.

스티커 종류 (158쪽)

사각재단 스티커(인스)

칼선(도무송) 없이 사각형으로 재단된 스티커로 인쇄소 스티커(인스)라고 불리는 스티커입니다. 그림 모양대로 잘라 써야 하는 번거로움이 있지만 칼선을 고려하지 않아도 되어 쉽게 제작하기 좋고 저렴합니다.

도무송 스티커

사각재단 외에 그림마다 칼선 모양이 들어가는 것은 모두 칼선이 필요한 도무송(칼선) 스티커라고 부릅니다. 칼선의 모양과 방식에 따라 스티커의 종류가 나뉩니다. 칼선 작업이 매우 중요하니 꼭 알아두세요. 아래 이미지에서 분홍색 선이 칼선 표시입니다.

- 기본 도형 칼선 : 인쇄소가 보유한 기본 도형(원형, 사각형, 라운드 사각형, 타원형)으로 제작하는 스티커입니다. 기본 도형은 따로 칼선 작업을 할 필요 없이 업체에서 제공하는 템플릿을 다운로드받아 제작하면 됩니다.

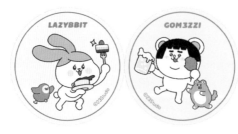

- 자유형 반칼 스티커 : 스티커 한 장에 다양한 모양의 칼선 여러 개를 자유롭게 배치한 스티커입니다. 칼선의 목형을 제작해야 해서 별도로 칼선 작업을 해야 합니다. 칼선의 모양이 복잡하거나 개수가 많을수록 제작 가격이 오릅니다.

- 자유형 반칼 스티커＋배경지 제거 : 배경지를 제거한 스티커입니다. '씰 스티커'라 부르기도 하고, 테가 없는 디자인에 적합해 '무테 스티커'라고 부르기도 합니다. 배경지가 없어 스티커가 도톰하게 올라온 것처럼 보이고 깔끔한 느낌을 내기 때문에 인기가 좋습니다. 배경지 제거가 가능한 업체가 한정적이라 보통은 업체에서 스티커를 수령한 후 일일이 배경지 제거를 해야 합니다.

- 자유형 완칼 스티커 : 그림별로 조각조각 떨어져서 '조각 스티커'라고도 합니다. 개별 크기가 큰 스티커(캐리어나 노트북에 붙이는 스티커)를 만

드는 데 많이 사용합니다.

굿즈 제작 과정

1. 굿즈 종류와 수량 결정 및 제작 업체 선정

굿즈를 한 번에 많이 제작할수록 개당 단가가 낮아집니다. 필요 수량과 개당 가격을 비교해 주문 수량을 정합니다. 업체마다 주문 가능한 최소 수량과 비용, 취급하는 재질, 제작 기간 등이 다르니 굿즈에 맞게 골라주세요.

2. 템플릿 및 주의사항 체크

인쇄물을 제작할 때는 재단 시 밀림 현상으로 오차가 생길 수 있어, 실제 크기보다 사방으로 1~3mm 여유를 두고 작업해야 합니다. 업체나 굿즈마다 여백, 칼선 간격 등 주의사항을 체크합니다. 도무송 스티커는 여백을 3~4mm 이상으로 넉넉히 잡아주세요.

- 작업선 : 종이를 자를 때 밀려서 잘못 잘릴 수 있기 때문에 사방 1~3mm 여분을 줍니다. 바탕이 있으면 작업선까지 여유있게 작업합니다.

- 재단선 : 실제 스티커를 완성했을 때 정확한 크기를 나타냅니다.

- 안전선 : 재단선에서 사방 1~3mm 들어간 선으로, 잘못 잘릴 가능성이 있는 부분입니다. 중요한 디자인은 안전선 안쪽에 작업하세요.

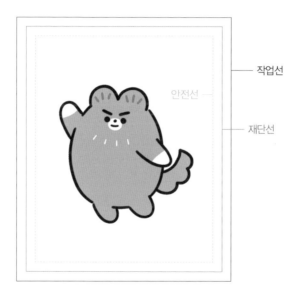

3. 아이디어와 디자인 구상

굿즈의 컨셉에 맞는 아이디어를 구상하고, 스케치로 밑 작업을 합니다. 손으로 스케치해서 스캔하거나, 태블릿으로 바로 스케치합니다.

4. 디자인 파일 제작

굿즈 사이즈에 맞는 템플릿을 다운로드하거나 새로운 템플릿을 생성합니다. 스케치를 토대로 굿즈 디자인을 완성합니다. 업체마다 칼선, 오시, 백색 등 후가공 표시 방법이 다르니 주문 사항을 체크해 제작하세요.

5. 파일 업로드 및 주문 결제

주문을 하기 전에 직접 출력해서 실제 크기, 오탈자 등을 체크합니다. 글자를 삽입한 업로드용 파일은 반드시 글자가 깨지지 않도록 아웃라인 처리를 해야 해요. 이미지를 래스터화해서 인쇄 사고가 발생하지 않도록 합니다.

6. 시안 교정

제작하기 전에 업체에서 교정 확인을 요구하는 경우가 있습니다. 이미지가 누락되거나 글자가 깨진 것은 없는지, 후가공의 위치와 표시가 제대로 되었는지 등 최종 확인하여 교정합니다. 오류를 체크할 마지막 기회이므로 꼼꼼히 확인해야 합니다.

7. 제작

굿즈마다 제작 기간이 다릅니다. 명함은 당일 제작도 가능하며, 지류는 후가공 여부에 따라 일주일 내외, 배지는 2~3주 이상 소요됩니다. 또한 업체의 일정에 따라 바로 제작을 못할 수도 있습니다. 급한 주문이라면 반드시 업체에 일정을 확인한 다음 주문해야 합니다.

8. 검수 및 포장

굿즈에 따라 불량품 개수를 감안해 주문한 수량보다 5~10% 정도 더 많이 제작되어 오기도 합니다. 인쇄가 누락되거나 번진 곳은 없는지, 칼선이 밀리거나 종이가 구겨지지 않았는지 등 파본을 검수해 제외시키고 제품을 포장합니다.

이지의 팁

굿즈 주문 전 체크 사항

- 해상도(80쪽)와 컬러 모드(118쪽) 체크

- 폰트 아웃라인 처리(138쪽)

- 첨부 이미지 래스터화하기(137쪽)

- 그룹화하기(144쪽)

- pdf 파일로 저장하기(145쪽)

Make applications & goods

엽서, 포스터
주제와 상황 결정하기

엽서와 포스터를 디자인하는 방법은 다양하지만, 여기서는 이야기가 담긴 하나의 일러스트를 그려볼 거예요. 앞서 캐릭터의 성격을 정했던 것을 떠올리면서 나의 캐릭터는 어떤 하루를 보내고 있을지 상상해봅시다. 평범한 일상을 떠올려도 좋고, 생일이나 여행 등 특별한 상황을 만들어 상상해도 좋습니다.

'레이지빗과 곰찌는 어떤 주말을 보내고 있을까?'라는 상황을 설정해보았어요. 같은 상황에서도 둘의 성격이 다르기 때문에 다른 모습의 주말을 보내고 있을 겁니다.

누워 있는 걸 좋아하는 레이지빗은 소파에서 작은 행복을 즐기고, 술을 좋아하는 곰찌는 숙취로 괴로워하면서 전날의 자신을 말리고 싶을 거예요. 그 모습을 영화 〈인터스텔라〉를 패러디해 그려보았습니다.

캐릭터의 성격이 드러나는 주제를 정해 일상의 모습을 그리거나 유명한
글이나 영화를 캐릭터 상황에 맞게 패러디해도 재미있답니다.

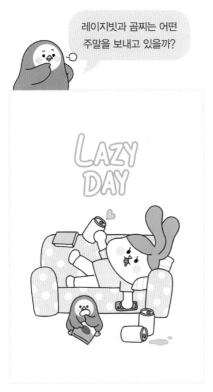

일상의 모습을 표현

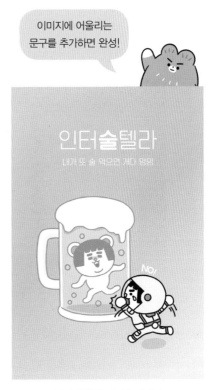

글이나 영화 장면을 패러디

디자인 파일 제작하기(일러스트레이터 이용)

❶ 업체에서 다운로드받은 템플릿을 이용하거나 새 파일을 만들어줍니다. 엽서의 규격 사이즈인 100×148mm에 [Bleed](도련) 값을 2mm로 지정해 사방 여백을 만듭니다. 엽서는 앞, 뒷면을 만들어야 하므로 아트보드를 2개 생성합니다.

❷ 포토샵 이미지를 불러옵니다. [File]-[Place]나 단축키 Shift+Ctrl+P를 누르면 썸네일 커서가 뜹니다. 마우스로 드래그해 원하는 위치와 크기로 불러옵니다.

❸ ❷에서 불러온 이미지는 psd 파일이 링크되어 있는 형식이므로 유실하기 쉽습니다. 이미지 파일로 변환해 일러스트레이터에 포함되도록 [Object]-[Rasterize]를 눌러줍니다. [Rasterize]창에 [Background]를 [Transparent]로 설정해 배경을 투명하게 만듭니다.

설정창을 보면 래스터화하기 전에는 'Linked File'로 되어 있는데, 래스터화한 후에는 이미지로 'Embedded'(포함)된 것을 확인할 수 있습니다.

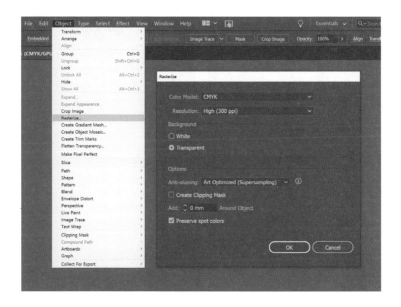

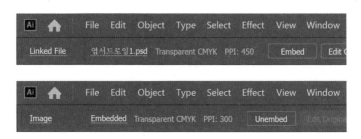

❹ ⊤(텍스트 툴. 단축키 ⊤)을 이용해 그림에 어울리는 문구를 넣어줍니다. 글씨에 테두리를 넣기 위해서 글씨를 선택한 후 [Object]-[Expand]-[OK]를 눌러 면으로 만들거나 마우스를 우클릭해 [Create Outlines]을 선택해도 됩니다.

Expand

[Create Outlines] 또는 Shift+Ctrl+O

 이지의 팁

마음에 드는 폰트가 없을 때는 펜 툴이나 브러시로 직접 글씨를 쓸 수 있어요. 그때는 [Object]-[Expand Appearance]-[OK]를 선택하면 선이 면으로 변합니다.

❺ 단축키 ᴅ를 누르면 선은 검은색, 면은 하얀색인 기본 색상으로 칠해집니다. 이 상태에서 선의 색상과 두께를 변경합니다. 두께를 변경하면 선이 글씨 안으로 들어와 원래 글씨 모양과 조금 달라지므로 [Stroke] 패널에서 [Align Stroke to Outside]를 눌러 선이 바깥에 만들어지도록 설정합니다.

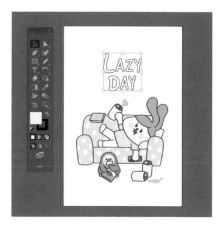
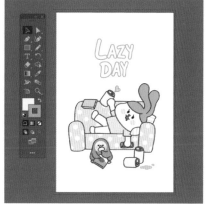

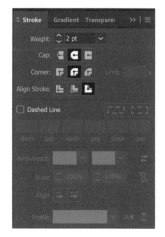

이지의 팁

로고와 카피라이터에 들어가는 문자도 모두
[Expand] 또는 [Create Outlines] 해주세요.

❻ 배경이 있는 디자인이라면 반드시 여백을 준 작업선까지 배경을 채워야 깨끗하게 재단됩니다.

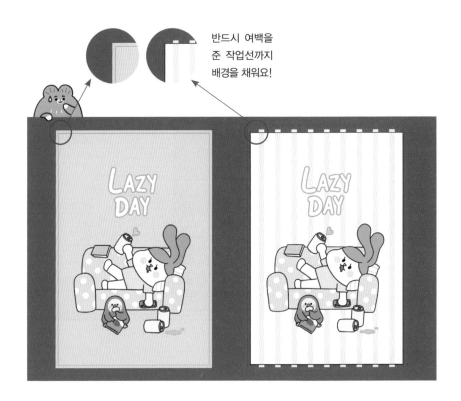

반드시 여백을
준 작업선까지
배경을 채워요!

❼ 엽서의 뒷면도 완성해줍니다. 깔끔하게 아래에 로고만 넣어도 됩니다.

❽ 작업선과 재단선을 함께 묶어 발주해야 합니다. 단축키 Ⓜ 또는 ⬜(사각형 툴)을 눌러 작업 크기인 104×152mm로 사각형을 만들고 재단 크기인 100×148mm 사각형을 하나 더 생성합니다.

❾ 작업선과 재단선을 직접 마우스로 이동시키면 오차가 생길 수 있습니다. 이때는 [Align]을 이용해 정리하세요. 작업선과 재단선을 선택해 아트보드에 가로, 세로, 중앙으로 정렬합니다. 뒷면도 동일하게 만들어줍니다.

 작업을 처음 시작할 때 작업선, 재단선, 안전선을 미리 만들어놓고 시작하기도 합니다. 작업선과 재단선, 안전선은 인쇄되지 않도록 반드시 면과 선의 색상을 없앱니다.

[Align]을 이용한 오브젝트 정렬

오브젝트를 세로
기준 중앙으로
정렬합니다.

오브젝트를 가로
기준 중앙으로
정렬합니다.

선택한 오브젝트
를 기준으로 정렬
합니다.

아트보드를 기준으로
정렬합니다.

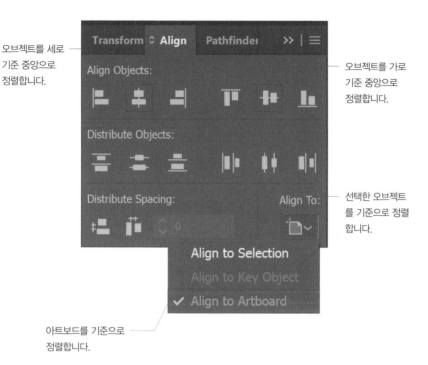

[Align]을 사용하면
정렬하기 편해요!

❿ 앞면은 앞면끼리, 뒷면은 뒷면끼리 묶어줍니다. 앞면의 오브젝트를 모두 드래그해 선택한 후 마우스 우클릭하거나 단축키 Ctrl + G 를 눌러 그룹으로 만듭니다. 마찬가지로 뒷면의 오브젝트끼리 그룹으로 묶습니다.

⓫ [File]-[Save As] 또는 ⟨Shift⟩+⟨Ctrl⟩+⟨S⟩를 눌러 pdf 파일로 저장해줍니다. 엽서의 앞면, 뒷면이 한 파일 안에 잘 저장되었습니다. 이제 업체에 파일을 업로드하여 주문하면 됩니다!

떡메모지

공간, 배경 그리기

메모지는 필기하는 용도로 쓰기 때문에, 적는 공간을 만들어 디자인해야 합니다. 공간은 다양하게 디자인할 수 있어요.

보통 일을 하다가 해야 할 일이나 아이디어가 떠오를 때 메모지를 사용합니다. 그래서 작업하는 모습을 메모지 디자인으로 사용했습니다. 작업하는 책상 뒤로 배경을 넓게 두어 메모할 수 있는 부분을 만들었습니다.

실내 공간은 크고 작은 사물로 이루어져 있습니다. '작업실'을 배경으로 그린다면, 작업실에 있는 가구나 사물은 어떤 것이 있는지 떠올려보세요.

- 책상 – 노트북 – 태블릿 – 펜 – 노트 – 음료수 – 간식
- 책장 – 책 – 화분 – 인형 – 피규어
- 벽 – 조명 – 액자 – 포스터 – 시계

큰 사물부터 배치하면서 채워가면 배경이 완성됩니다. 자세하게 그리거
나 투시도법에 맞추어 그리지 않아도 귀여운 배경을 만들 수 있습니다.

단색이나 그러데이션, 그리드 등으로 배경을 꾸밀 수 있습니다. 캐릭터
가 돋보이고 깔끔한 느낌을 줍니다. 배경 디자인에 따라 메모하는 영역과
방식이 달라지니 마음에 드는 배경을 선택해보세요.

도형을 이용한 깔끔한 배경(149쪽)

그러데이션을 이용한 분위기 있는 배경(151쪽)

그리드를 이용한 배경(153쪽)　　　　라인을 이용한 체크리스트 배경(155쪽)

디자인 파일 제작하기(일러스트레이터 이용)

공통 작업

❶ 업체에서 다운 받은 템플릿을 이용하거
나 새 파일을 만들어줍니다. 보통 많이 제
작하는 떡메모지 사이즈인 90×90mm에
[Bleed](도련) 값을 2mm로 지정하여 사방에
여백을 만들어줍니다.

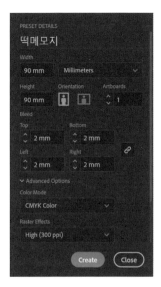

❷ [File]-[Place]를 이용해 떡메모지에 이용할 캐릭터 이미지를 원하는 자리에 앉히고, [Object]-[Rasterize]로 이미지 래스터화해줍니다.

아래부터는 원하는 배경 종류에 따라 진행 방법을 달리합니다.

도형을 이용한 깔끔한 배경(공통 작업 후)

❸ ■(사각형 툴. 단축키 M)을 이용해 배경을 채웁니다. 단색 배경이 심심하게 느껴지면 원형이나 사각형을 한 번 더 그려주세요. 깔끔하면서도 포인트 있는 배경을 만들 수 있습니다.

사각형 그리기

원형 그리기

두 도형 선택 후 맨 뒤로 보내기(Shift + Ctrl + [)

작업선까지 배경을
채우세요!

그러데이션을 이용한 분위기 있는 배경(149쪽 ❷에 이어서)

❸ ▣(사각형 툴. 단축키 Ⓜ)을 이용해 그러데이션으로 만들 사각형 배경을 만들어줍니다. ▣(그레디언트 툴. 단축키 Ⓖ)을 누른 후 사각형을 클릭하면 그러데이션이 활성화되고 슬라이더가 나타납니다.

선이 아닌 면이 활성화 되어야 그러데이션이 가능합니다.

[Gradient] 패널에서 세밀히 조정할 수 있습니다.

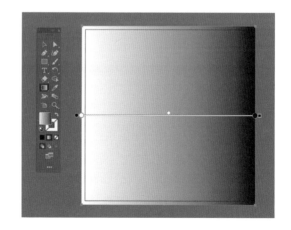

❹ 슬라이더에 동그란 원을 더블 클릭하면 그 지점의 색상을 변경할 수 있습니다. 또 슬라이더 아래에 마우스 커서를 가져가면 커서에 +표시가 뜹니다. +표시를 클릭하면 색상을 더 추가할 수 있습니다.

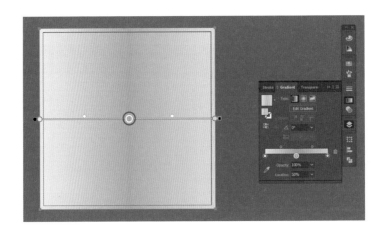

❺ 슬라이더를 이용하여 시작점, 끝점, 각도 등을 조절하여 완성합니다.

그러데이션 시작점으로 위치 변경 가능

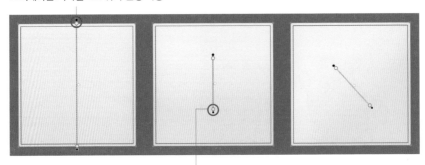

그러데이션 끝점으로 회전 및 길이 조정 가능

❻ 만든 배경을 단축키 [Shift]+[Ctrl]+[[]
를 눌러 맨 뒤로 보내 완성합니다.

그리드를 이용한 배경(149쪽 ❷에 이어서)

❸ 그리드 툴은 툴바 안에 숨어 있습니다. 아래 ▦▦ 을 눌러 모든 툴창을
켜고 ▦(그리드 툴)을 드래그해 툴바로 옮겨줍니다.

❹ ▦(그리드 툴)을 누르고, 아트보드의 공간을 한 번 클릭하면 그리드 설정창이 뜹니다. 칸의 개수를 설정한 후, 드래그하여 그리드를 그립니다.

❺ 그리드 선이 너무 진하면 메모하기 어렵습니다. 그리드의 색을 회색이나 연한 색으로 변경해주고 두께를 0.25pt로 설정한 후, 맨 뒤로 보내 완성합니다.

그리드 색을 연한 색으로 바꿨어요!

라인을 이용한 체크리스트 배경

❶ 체크리스트는 앞과 달리 긴 직사각형의 규격으로 만들어보겠습니다. 업체마다 정해진 규격이 있을 수 있으니 꼭 확인해주세요.

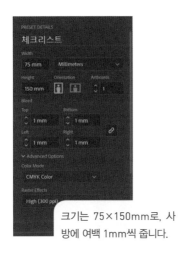

크기는 75×150mm로, 사방에 여백 1mm씩 줍니다.

상단 이미지를 꾸며주세요.

 두 텍스트를 겹치면 입체감 있게 만들 수 있어요.

❷ 툴바의 사각형 툴을 누르면 숨은 도형들이
나옵니다. 라인 툴을 선택하거나 단축키 \를
누른 후, 드래그해서 선을 그리고 체크박스를
만듭니다.

라인과 체크박스를 모두 선택하세요. Alt 를 누른 후 드래그하면 이동 복사됩니다. Shift 를 함께 누르
면 수평, 수직으로 정확히 옮길 수 있습니다. Ctrl + D 를 누르면 연속 복사되어 일정한 간격으로 복사
됩니다.

❸ [File]-[Save As] 또는 단축키 (Shift)+(Ctrl)+(S)를 눌러 pdf 파일로 저장합니다. 이제 업체에 이 파일을 업로드해서 주문하면 됩니다!

마지막에 항상 전체 오브젝트를 그룹화해주면((Ctrl)+(G)), 누락될 염려가 없어요!

스티커
스토리를 담아내기

스티커는 엽서와 떡메모지와는 다르게 한 장의 완성된 그림이 아닌 각각
의 그림을 떼어서 사용합니다. 그림을 각각 별개로 생각하고 그리는 것보
다 캐릭터의 스토리를 담아 그리는 것이 아이디어를 떠올리는 데 효과적
입니다.

사각재단 스티커(인스) : '좋아하는 소품과 사물 그리기'

캐릭터에서 연상할 수 있는 다양한 소품과 사물을 이용해 스티커 디자인
을 풍성하게 만들어봅시다. 레이지빗은 디저트와 커피를, 곰찌는 맥주와
야식을 좋아한다는 특성을 살려 함께 구성했습니다. 캐릭터와 소품을 함
께 배치하면 캐릭터의 특성이 더욱 두드러지게 보입니다. 소품, 사물 등을
그릴 때는 캐릭터의 느낌을 유지하도록 주의해야 합니다.

　음식과 소품을 그릴 때 레이지빗은 갈색 선으로 둥글고 차분한 느낌을 살렸고, 곰찌는 얇은 검은색 선으로 경쾌한 느낌을 표현했습니다.

　사각재단 스티커(인스)는 칼선을 그리지 않아 쉽게 제작할 수 있습니다. 칼선 사이 여백도 필요 없기 때문에 스티커 그림을 더욱 알차게 넣을 수 있습니다. 칼선 후가공이 들어가지 않아 제작비와 판매가가 저렴하기 때문에 제작자와 소비자에게 두루 인기 있는 스티커입니다.

도무송 스티커(씰 스티커, 무테 스티커) : '나의 하루 그리기'

캐릭터의 하루를 상상하면 다양한 모습을 구성하는 데 아이디어를 얻을 수 있습니다. 회사에 출근할 때, 친구들과 약속이 있을 때, 집에서 아무것도 하지 않고 쉴 때 등 다양한 하루를 상상하며 이야기를 만들어보세요.

1. 다양한 상황과 동작 그리기

엽서에 이어 레이지빗의 주말을 발전시켰습니다. 여유로운 주말을 보내는 모습을 상상하며, 앉았다 누웠다 하는 모습을 그려보았어요.

2. 관련 소품 그리기

캐릭터 사이 공간에는 다양한 소품을 그려줍니다. 상황에 맞는 물건을 더 해주면 아기자기한 느낌이 나고 디자인이 풍성해집니다.

3. 기타 아이콘 그리기

칼선이 들어가지 않는 공간에 작은 아이콘이나 문구 등을 그려도 좋습니다. 공간을 채울 뿐만 아니라 따로 잘라서 사용할 수도 있습니다.

도무송(칼선) 스티커는 칼선이 들어가므로, 칼선과 캐릭터의 간격, 칼선

간 간격 등을 고려하며 디자인해야 합니다. 너무 작은 모양의 칼선은 제작할 수 없으며, 칼선이 너무 많으면 목형비가 올라 제작비가 오릅니다. 칼선 간격과 개수를 조절하고, 여백을 이용해 디자인을 구성하세요.

　캐릭터의 평범한 하루를 상상하며 이야기를 채워나가다 보면, 일상에 유용하게 사용할 스티커를 만들 수 있습니다.

　주요 동작을 5~6개 정도 배치한 후에, 빈 곳에 캐릭터와 관련이 있는 다양한 소품을 그려줍니다. 무테 스티커(씰 스티커)는 배경지를 제거하기 때문에 여백에 별도로 이미지를 그리지 않아도 괜찮습니다.

도무송 스티커 디자인 파일 제작하기(일러스트레이터 이용)

❶ 업체의 템플릿을 이용하거나 새 파일을 만듭니다. 스티커 사이즈인 90×140mm에 [Bleed](도련) 값을 2mm로 지정해 사방에 여백을 줍니다.

[File]-[Place]로 이미지를 불러온 후 [Object]-[Rasterize]를 눌러 이미지를 파일에 포함시킵니다.

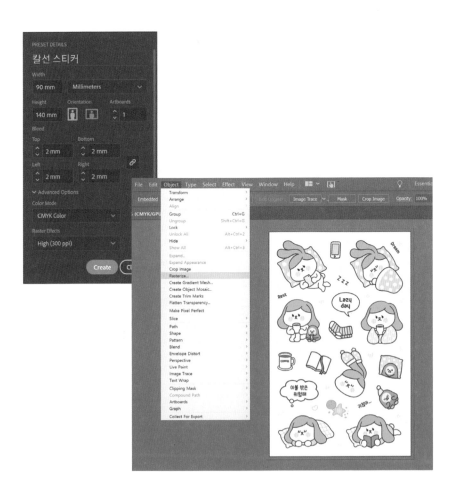

❷ 레이어 이름을 '그림' 또는 '인쇄'로 변경하고, 위에 새 레이어를 추가해 '칼선' 레이어를 만듭니다. 아래 레이어는 '잠금'으로 설정합니다.

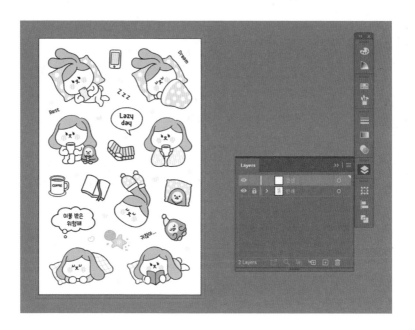

❸ 펜 툴로 캐릭터 이미지의 외곽선을 따줍니다.

1. 펜 툴로 시작점을 찍어줍니다.

2. 두 번째 점을 찍고 마우스를 떼지 않고 드래그 하면 곡선이 생깁니다.

3. 변곡점에서 곡선의 방향을 없애기 위해서 점을 찍은 곳을 한 번 더 클릭해줍니다.

4. 다음 점을 찍고 드래그하여 곡선을 다시 만들어줍니다.

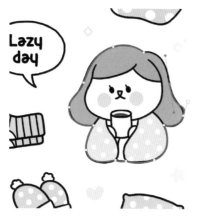

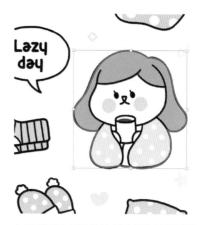

5. 잘못 그린 부분이 있으면 (Ctrl)을 누른 상태로 핸들 포인트나 찍었던 점을 조정해 수정할 수 있습니다.

6. 한 바퀴를 돌아 다시 시작점으로 돌아오면 외곽선이 완성됩니다.

이지의 팁

칼선의 색상은 CMYK에서 M=100, 두께는 1pt로 설정하세요. [Stroke]에서 [Round cap]과 [Round corner]로 설정합니다.(업체마다 제작 방법이 다르니 확인해주세요.)

❹ 칼선은 밀림이 발생할 수 있어 이미지와 2mm 이상 간격이 필요합니다. 업체마다 제작 방법이 다를 수 있으니 확인한 다음 작업해주세요.

[Object]-[Path]-[Offset Path]를 누르고, [Offset] 값에 2mm, [Joins]는 [Round]로 합니다.

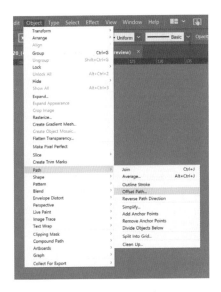

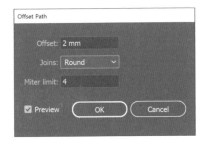

[Preview]를 통해 2mm 밖으로 선이 생긴 것을 확인할 수 있습니다.

❺ 테두리를 따라 그린 선과 2mm 떨어진 선 두 개가 생기면, 안쪽 선을 지워서 완성합니다.

❻ 나머지 그림도 마찬가지로 칼선을 만들어줍니다.

복잡한 모양은 외곽선을 그대로 따지 않고, 2mm 이상 간격을 두고 펜툴로 자유롭게 딸 수도 있습니다.

❼ 업체별 제작 방법에 맞게 재단선과 칼선 간격(안전선), 칼선 사이 간격을 체크하고 수정합니다.

안전선 : 재단선으로부터 3mm 안에 칼선이 있어야 합니다. 안전선은 표시를 위한 것이니 인쇄 시에는 반드시 투명으로 처리하거나 삭제합니다.

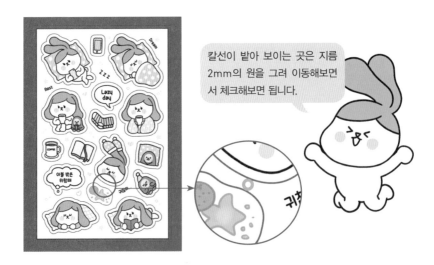

칼선이 밭아 보이는 곳은 지름 2mm의 원을 그려 이동해보면서 체크해보면 됩니다.

❽ 레이어 왼쪽 눈 모양 아이콘을 껐다 켰다 해보면서, 칼선과 이미지가 섞이지 않고 레이어별로 잘 분리되어 있는지 확인합니다. 또한 칼선 이미지는 그룹화 단축키 Ctrl+G를 눌러 관리해주면 편합니다.

❾ [File]-[Save As] 또는 단축키 Shift+Ctrl+S를 눌러 pdf 파일로 저장
해줍니다. 이제 업체에 pdf 파일을 업로드하고 주문하면 됩니다!

벡터 이미지로 칼선 만들기

일러스트레이터에서 제작한 벡터 이미지라면 좀 더 손쉽게 칼선을 만들 수 있습니다.

❶ 벡터 이미지를 불러와 레이어를 복제해줍니다. 원본 이미지는 잠금하여 손상되지 않도록 합니다.

Alt 를 누른 채 레이어를 드래그하거나, 레이어를 아래 [Create a new layer] 아이콘에 드래그하면 복제됩니다.

❷ 캐릭터를 전체 선택한 후에 [Object]-[Expand] 하여 선을 깨줍니다.

❸ 선택한 캐릭터를 [Pathfilder]에서 [Unite] 아이콘을 눌러 하나로 합쳐
줍니다.

❹ [Object]-[Path]-[Offset Path]를 눌러 [Offset] 값을 2mm 줍니다.

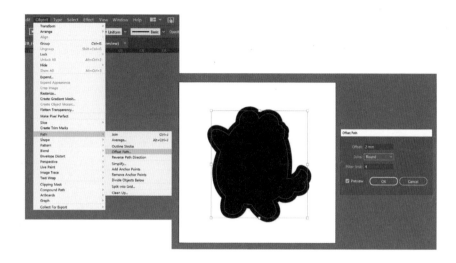

❺ 바깥면을 클릭하여 면 색을 없애고, 선만 남깁니다.

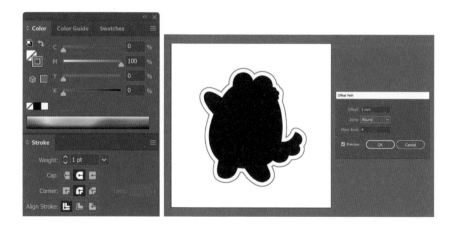

❻ 불필요한 안쪽 면을 삭제하고, 레이어 분리가 잘 되었는지 확인해 완성
합니다.

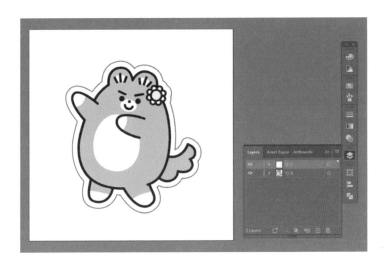

조각 스티커(완칼 스티커) 만드는 법

업체에 따라 다르지만, 완칼 스티커(조각 스티커)는 뾰족한 칼선으로 제작이 불가해 칼선을 둥글게 수정해야 하는 경우가 있습니다. 칼선을 ▶(직접선택 툴)을 이용해 일일이 수정하는 방법도 있지만, ▨(스무스 툴)을 이용하면 쉽게 곡선으로 수정할 수 있습니다.

스무스 툴은 연필 툴을 꾹 누르면 나타납니다. 칼선을 선택한 상태에서, 둥글리고 싶은 모서리를 연필을 그리듯 그려주면 됩니다. 여러 번 반복하면 더욱 둥글어집니다.

[Offset]으로만 만든 칼선

[Smooth tool]을 이용해 모서리를 다듬은 칼선

조각 스티커도 자유형 칼선 스티커와 마찬가지로 재단선과 칼선의 간격, 칼선끼리 간격을 고려하여 배치합니다.

조각 스티커는 이렇게 배경지가 제거되어 조각이 떨어져 있습니다.

무테 스티커 디자인 파일 제작하기(일러스트레이터, 포토샵 이용)

무테 스티커는 실제 스티커 이미지와 인쇄하는 이미지가 조금 다릅니다. 칼선 밀림이 발생할 수 있어 이미지보다 1.5~2mm 밖으로 여백이 필요하기 때문입니다.

칼선 도안 만들기(포토샵 이용)

2mm씩 여백을 더해 칠해준 psd 도안　　실제 스티커　　칼선 작업을 위한 psd 도안

❶ 포토샵에서 스티커 사이즈인 90×150mm에 사
방 여백 2mm를 주어 94×154mm의 새 파일을
만들어줍니다. 해상도 300dpi와 CMYK 모드를
확인해주세요.

❷ 브러시로 스티커 디자인을 그려줍니다. 작업선과 재단선, 칼선 간의 간
격을 고려하여 이미지를 배치합니다. 캐릭터가 하얀색이거나 연할 때는
아래 회색 바탕을 깔고 작업하는 것이 효율적입니다.

작업선 ──────

재단선 ──────

안전선 ── ── ──

아래 새로운 레이어를 추가한 후 회색을 선택하고 [Alt]+[Delete]을 누르면 전경색이 한 번에 칠해집니다.

❸ 바깥으로 2mm 정도 더 칠해주기 위해 선택 영역을 확장합니다.

그림 레이어를 [Ctrl]과 함께 누르면 그린 영역이 전체 선택됩니다.

[Select]-[Modify]-[Expand]를 누릅니다.

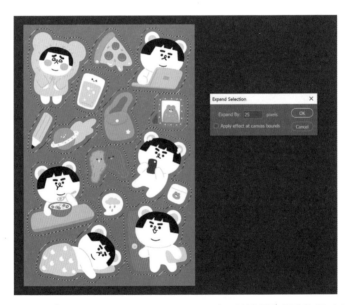

[Expand By] 값을 25~30pixel(300dpi일 때 약 2mm)로 선택영역을 확장시켜줍니다.

❹ '그림' 레이어 아래 새로운 '여백' 레이어를 만들어 선택한 후, Ctrl +Delete를 누르면 선택한 영역에 배경색인 흰색이 채워집니다.

Alt+Delete : 전경색으로 채우기
Ctrl+Delete : 배경색으로 채우기

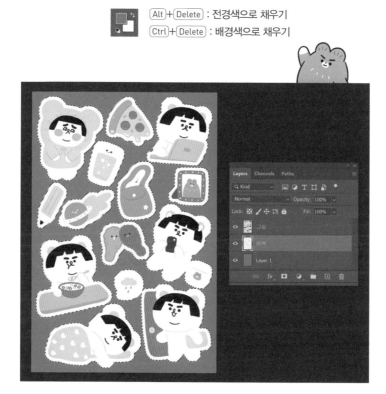

❺ '여백' 레이어에 [Lock Transparent Pixels](두명도 보호)를 체크하면 ❹
에서 흰색으로 칠한 부분만 색이 덧칠해지고 바깥으로는 넘어가지 않아
채색하기 편리합니다.

 투명도 보호

🔒 레이어 잠금

[Lock Transparent Pixels]를 누르면 레
이어에 자물쇠가 나타납니다. 레이어 잠금
과는 색깔이 다르니 유의해주세요!

❻ 2mm 바깥 여백을 모두 칠해 완성했다면, 아래 회색 레이어는 끄거나 삭제한 후에 Ctrl + S 를 눌러 psd로 저장해줍니다. 첫 번째 인쇄용 도안이 완성되었습니다.

❼ 이제 칼선 도안을 만들겠습니다. 지난 파일에서 어백 레이어는 잠시 보이지 않게 한 후, 그림 레이어를 복제합니다. 레이어를 선택한 후 Alt 를 누르고 드래그하거나 새 레이어 아이콘에 드래그해서 놓으면 레이어가 복제됩니다.

❽ 레이어 이름을 '칼선'으로 변경한 후에 [Ctrl]과 레이어를 함께 누르면 전체 선택이 됩니다. 검은색으로 전경색을 바꾼 후 [Alt]+[Delete]를 눌러 단색으로 칠해줍니다.

❾ Ctrl+T를 누르면 선택 해제가 됩니다. 칼선 도안이 완성되었으니
Shift+Ctrl+S를 눌러 다른 이름으로 psd 파일을 저장해줍니다.

인쇄용 파일 만들기[일러스트레이터 이용]

❶ 업체에서 다운로드받은 템플릿을 이용하거나 새 파일을 만들어줍니다. 스티커 사이즈인 90×150mm에 [Bleed](도련) 값을 2mm로 지정하여 사방 여백을 만들어줍니다.

　[File]-[Place]로 그림을 불러온 후 [Object]-[Rasterize]를 눌러 이미지를 파일에 포함시켜줍니다.

❷ 새로운 레이어를 추가하여 '칼선'이라고 이름을 변경해준 후, 마찬가지
로 [Place]를 이용하여 칼선 이미지 파일을 불러옵니다.

[Align] 패널에서 아트보
드로 중간 정렬하면 위치
가 딱 맞겠죠! (143쪽)

❸ 그림 레이어는 헷갈리지 않게 잠시 눈 모양 아이콘을 끕니다. 칼선 이미지를 선택한 후 [Image Trace]를 누르고 [Expand]를 눌러줍니다.

❹ 칼선 이미지가 선과 면으로 구성된 오브젝트로 변했습니다. 이때 흰색
바탕도 면으로 처리되어 있으므로, 더블 클릭 후 흰색 바탕을 지워줍니다.

❺ 면 색을 없애고 선 색만 살려 업체 사항에 맞게 [Stroke]를 조정합니다.

 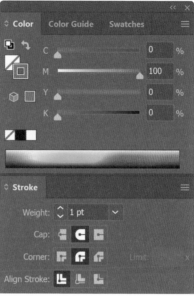

칼선 색상은 CMYK에서 M=100, 두께는 1pt로 설정하세요. [Round cap]과 [Round corner]로 설정합니다.(업체마다 제작 방법이 다르니 확인해주세요.)

앵커 포인트(점)가 너무 많거나 복잡하면 제작이 어렵거나 깔끔하게 제작되지 않을 수 있습니다. 칼선을 단순화하는 방법을 알아보겠습니다.

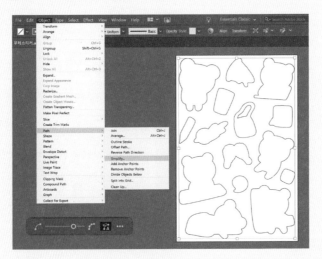

칼선을 모두 선택한 후에 [Object]−[Path]−[Simplify]를 눌러줍니다.

수치를 조정함에 따라 앵커 포인트의 수가 줄어들며 단순화되는 것을 확인할 수 있습니다.

❻ 칼선과 그림이 섞이지 않고 레이어가 잘 분리되어 있는지 확인한 후, 칼선끼리 Ctrl+G를 눌러 그룹화해줍니다. 업체 제작 방법을 확인하여 ai 또는 pdf 파일로 저장하여 주문합니다.

안경닦이
패턴 디자인하기

패턴은 캐릭터의 응용 동작과 아이콘, 로고, 텍스트 등 여러 소스가 반복되는 디자인입니다.

　패턴은 사이즈를 늘려도 패턴을 반복해 사이즈에 맞추면 되므로 커다란 굿즈 제작에 적합합니다. 에코백, 파우치, 우산, 의류, 담요같이 비교적 면적이 크거나 천으로 만드는 굿즈를 디자인할 때 작업 시간을 단축할 수 있어 유용하게 사용합니다. 다른 굿즈에 무늬나 배경을 넣을 때도 다양하게 활용합니다.

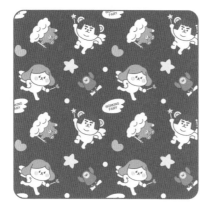

Pattern Tile

Pattern Tile을 반복해서 만드는 것으로 Tile의 배경을 투명하게 만들면 배경색을 변경하면서 응용하기 좋습니다.

Pattern Tile

배경으로 사용하는 패턴은 색감을 통일해 차분하게 디자인하는 것이 좋습니다.

디자인 파일 제작하기 (일러스트레이터 이용)

❶ 업체에서 다운 받은 템플릿을 이용하거나 새 파일을 만들어줍니다. 안경닦이 사이즈인 180×150mm에 사방 여백 5mm를 더하여 190× 160mm 새 아트보드를 만들어줍니다.

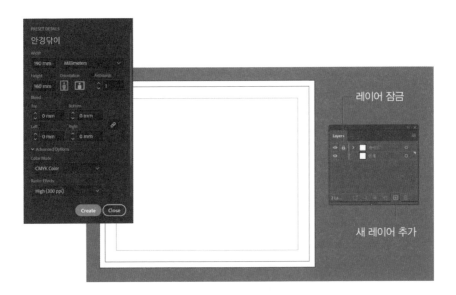 (사각형 툴. 단축키 Ⓜ)을 이용해 재단선과 안전선을 만들어 움직이지 않게 가이드 레이어를 잠그고, 아래 새 레이어를 만들어줍니다.

❷ 새 레이어에 패턴을 만들 그림을 그리거나 불러온 후, [Object]-[Expand]를 선택해 선을 면으로 모두 분리합니다.

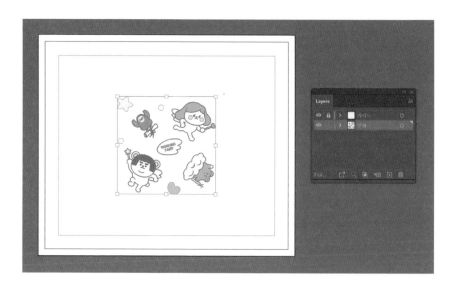

❸ 패턴을 만들 개체를 모두 선택하고 [Object]-[Pattern]-[Make]를 누르거나, 드래그하여 [Swatch] 패널에 넣어주면 패턴이 만들어집니다.

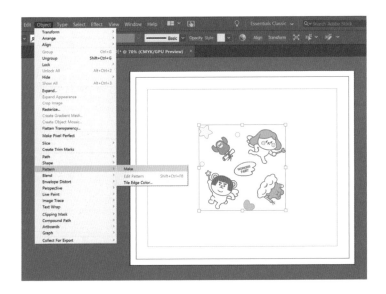

❹ [Pattern Option] 창이 나타나면 패턴이 반복되는 모습을 미리 확인할 수 있습니다. 타일 사이즈와 타일 타입 등을 결정한 후 [Done]을 눌러 완료해줍니다.

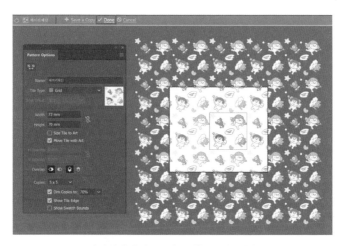

타일 안에서 자유롭게 수정할 수 있습니다.

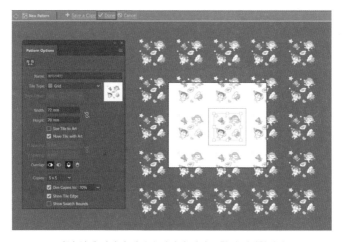

타일 안에 이미지 배치가 변하면 패턴도 함께 변화합니다.

Tile Type 비교하기

패턴이 반복되는 타입을 다양하게 설정할 수 있습니다.

[Grid]　　　　　[Brick by Row]　　　　[Brick by Column]

❺ ▢ (사각형 툴. 단축키 M)을 이용해 배경을 끝까지 채우고, [Swatch] 패널에서 만든 패턴을 클릭하면 도형에 패턴이 적용됩니다. 패턴을 원하는 위치로 이동하거나 회전 및 크기를 조절하여 완성합니다.

이지의 팁

패턴과 도형을 설정하는 방법

사각형을 이동시키거나 사이즈를 줄여도 패턴이 변하지 않을 때는 [Edit]−[Reference]−[General] 또는 단축키 Ctrl+K을 눌러 [Transform Pattern Tiles]을 체크합니다.

[Move], [Rotate], [Scale] 등 각각의 옵션에서 별도로 조정도 가능합니다.
[Object]−[Transform]을 누르거나 마우스 우클릭−[Transform]

기존 패턴

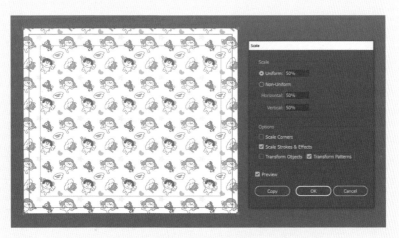

[Transform Patterns]만 체크하면 도형은 변하지 않고 패턴만 변합니다.

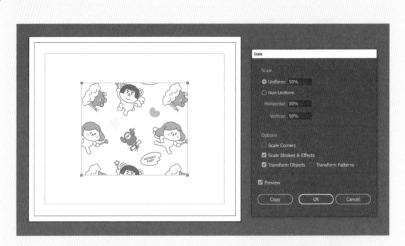

[Transform Object]만 체크했을 경우는 패턴은 변하지 않고 도형만 변경됩니다.

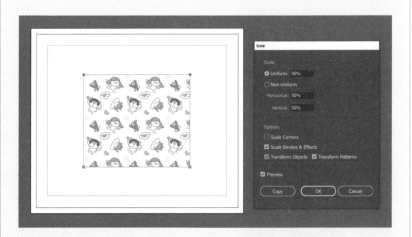

[Transform Object], [Transform Patterns]를 모두 체크했을 경우
도형과 패턴이 모두 변경됩니다.

❻ ▣.(사각형 툴. 단축키 Ⓜ)을 이용해 배경색을 끝까지 채운 뒤, 단축키
Shift+Ctrl+[를 눌러 맨 아래로 보내줍니다. 가이드 레이어는 눈 모양
아이콘을 꺼서 안 보이게 하거나 삭제해 완성합니다.

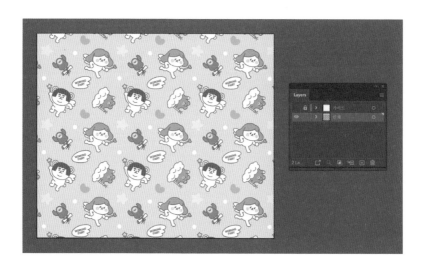

❼ 안경닭이는 업제에서 내부분 jpg 파일로 업로드할 것을 권장하고 있습니다. 업체별로 다를 수 있으니 미리 확인하고 저장합니다. [File]-[Export]-[Export As]를 눌러 확장자를 jpg로 선택한 후 [Use Artboards]를 체크하고 [Export] 하여 저장합니다.

작업한 예시 이미지는 배경색이 있어 [Use Artboards]와 상관없이 전체 이미지가 저장됩니다. 만약 배경색 없이 이미지가 부분적으로 있다면 [Use Artboards]를 반드시 체크해야 합니다.

이미지를 부분적으로 작업한 경우

[Use Artboards]를 사용하지 않은 경우, 이미지가 있는 영역만 저장

[Use Artboards]를 사용한 경우, 이미지 크기와 상관없이 전체 저장됩니다.

파우치, 에코백
패턴 디자인하기

파우치와 에코백은 패턴뿐 아니라 하나의 아트워크로 디자인해도 개성이 있어 어디에나 잘 어울립니다. 업체와 제품에 따라 전체 인쇄나 부분 인쇄, 색상 수 등 인쇄 가능한 부분이 달라지므로, 먼저 어떤 제품을 만들지 결정한 후 디자인을 구상하는 것이 좋습니다.

파우치 원단의 특성상 짜임이 굵고 톡톡해서 너무 작은 글씨나 가는 선 등의 표현은 어렵습니다. 큰 패턴을 콘셉트로 디자인하는 게 좋습니다.

같은 디자인이어도 원단 종류와 인쇄 방식에 따라 색감과 분위기가 달라지므로 디자인에 어울리는 원단과 인쇄 방식을 결정하는 것이 중요합니다. 면 원단 인쇄는 차분하고 따뜻한 느낌을 주며, 폴리 원단 인쇄는 밝고 가벼운 느낌을 줍니다.

패턴을 이용한 시안 아트워크를 이용한 시안

주문량이 많다면 업체에 직접 방문해서 원단 종류와 실제 제작 사례를 참고해 결정하는 것이 좋습니다. 샘플로 소량을 제작해 미리 인쇄 결과를 확인해보는 것도 좋습니다.

원단 종류

- 면(캔버스, 옥스퍼드, 광목 등) : 에코백에 흔히 사용하는 천 재질로 두껍고 질겨서 쉽게 처지지 않습니다. 캔버스가 옥스퍼드, 광목보다 두툼하고 조직감이 있습니다.

- 린넨 : 얇고 가벼운 천이므로 안감을 덧대기도 합니다.

- 폴리 : 폴리에스테르 원단으로 면 원단보다 가볍고 부드러운 편이며, 원단에 따라 방수가 가능하기도 합니다.

- PU가죽 : 합성 가죽으로 천연 가죽보다 저렴하고 관리가 편리하여 소품 제작에 많이 이용합니다.

- 10수, 20수 : 실의 굵기를 의미하는 것으로 숫자가 작을수록 두꺼운 실로 짠 천이 두껍습니다. 10~20수는 에코백에 많이 사용되며, 20~30수는 파우치, 40~60수는 가볍고 면적이 큰 침구류에 많이 사용합니다.

- 코팅 : PU, PVC, 라미네이트 등의 코팅을 하여 방수, 방풍 기능을 극대화합니다. 흔히 방수 원단이라고 말합니다.

인쇄 방식

- 실크 스크린(나염인쇄) : 실크 스크린 판에 염료를 밀어내 찍는 방식입니다. 색을 도수별로 인쇄해야 하므로 색을 표현하는 데 한계가 있습니다. 하지만 선명하게 인쇄되고 내구성이 뛰어나며 대량 생산할 때 가장 저렴한 방식입니다.

• 전사 : 이미지를 전사지에 출력한 후 원단 위에 고온고압으로 인쇄하는 방식으로 다양한 방식이 있으며 승화형 열전사가 대표적입니다. 풀컬러로 인쇄가 가능하며 다품종 소량 제작에 용이합니다.

• 디지털프린팅(DTP) : 이미지를 잉크젯 방식으로 원단에 직접 인쇄하는 방식으로, 풀컬러로 인쇄가 가능하며 다품종 소량 제작에 알맞습니다.

• UV인쇄 : UV잉크를 사용하는 특수 프린터를 이용하여 천에 직접 인쇄하는 방식으로 합성가죽, 비닐 등 다양한 천에 인쇄 가능합니다.

• 자수 : 다양한 색상의 실을 이용하여 원단에 직접 이미지를 수놓는 방식입니다. 인쇄와 다르게 색이 바래거나 벗겨질 일이 없으며, 고급스러운 느낌을 줍니다. 색상 수와 이미지 크기에 따라 제한이 있을 수 있으며, 비용 추가가 있습니다.

디자인 파일 제작하기 (포토샵 이용)

❶ 업체에서 템플릿을 다운로드받아 엽니다. 대부분 포토샵 템플릿을 공유하지만 일러스트레이터에도 호환이 가능합니다. 이번에는 포토샵을 이용해 작업해볼게요. 자수가 들어가는 디자인이라면 벡터 도안인 일러스트레이터로 작업해야 합니다.

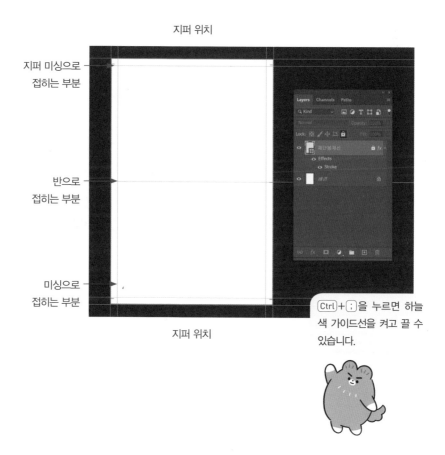

지퍼 위치

지퍼 미싱으로
접히는 부분

반으로
접히는 부분

미싱으로
접히는 부분

지퍼 위치

Ctrl + ; 을 누르면 하늘색 가이드선을 켜고 끌 수 있습니다.

❷ 새 레이어를 추가하고 배경색을 채워줍니다.

❸ 패턴을 만들 이미지를 그리거나 불러와서 각각의 레이어에 앉혀줍니다. [Shift]를 누르고 두 이미지를 선택한 후 [Alt] + [Shift] + 드래그해서 복제시켜 줍니다.

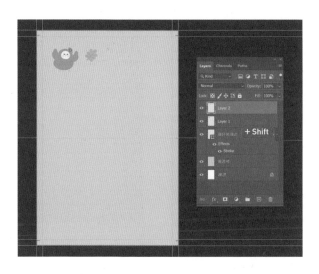

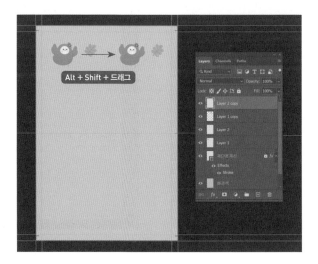

❹ 레이어 4개를 모두 선택한 후 툴바의 (이동 툴)을 누르면 상단에 [Align]옵션이 뜹니다. 일러스트레이터의 [Align]과 같은 기능으로 레이어를 정렬할 때 유용하게 사용할 수 있습니다.

중앙 정렬

균등 분배

❺ 이미지 레이어를 `Shift`를 눌러 모두 선택한 후 마우스 우클릭-[Merge Layer](단축키 `Ctrl`+`E`)로 합쳐줍니다. 합쳐진 레이어를 `Alt`+`Shift`+드래그해서 두 번 복제해줍니다.

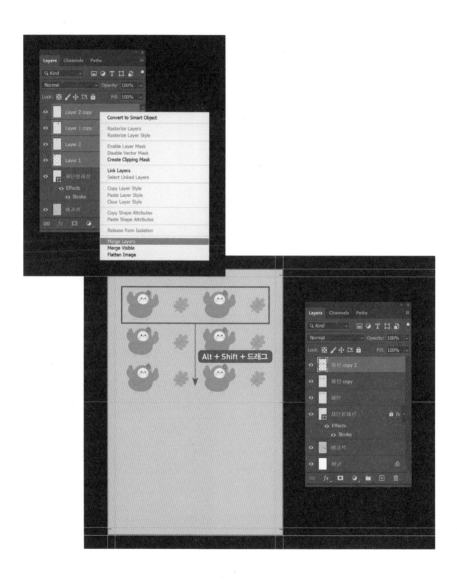

❻ 가운데 이미지 레이어를 선택하여 Ctrl + T 를 누르면 자유변형 툴이 활
성화됩니다. 마우스 우클릭 후 [Flip Horizontal]을 눌러 좌우를 반전시켜
줍니다.

❼ 레이어를 합친 후, 합친 레이어를 Alt + Shift +드래그해서 아래로 복제
해줍니다.

❽ 하단 이미지 레이어를 선택하고 Ctrl+T를 눌러 자유변형 툴을 활성

화해준 후 마우스 우클릭하고 [Rotate 180˚]를 눌러 회전시켜줍니다. 하단

이미지는 180도로 회전되어야 접어 올렸을 때 올바르게 보입니다.

❾ 큰 패턴의 파우치 이미지가 완성되었습니다. 업체별 제작 방법에 맞게 파일을 정리한 후 psd로 저장하고 업로드합니다.

시접선은 삭제하지 않고 저장합니다.

 이지의 팁

포토샵에서도 [Edit]-[Define Pattern]으로 패턴을 등록해서 사용할 수 있습니다. 예시처럼 패턴이 커서 반복이 별로 없거나 변형이 다양할 때에는 레이어를 복제하고 정렬해 만들어주기도 합니다.

마스킹테이프
보더 디자인 하기

보더는 긴 띠 모양의 디자인입니다. 가로형 패턴 형태이지요. 인쇄물이나 굿즈의 상하단 부분을 디자인하거나 테이프를 만들 때 주로 사용합니다.

마스킹테이프는 일반 테이프보다 접착력이 약한 종이 테이프로, 손으로 찢을 수 있습니다. 소품이나 다이어리 꾸미기, 포장, 인테리어 등 다양한 용도로 사용할 수 있어 인기가 많은 굿즈입니다. 패턴과 마찬가지로 캐릭터, 아이콘, 텍스트 등 여러 가지 소스를 활용해서 디자인하며, 재치 있거나 실용적인 아이디어를 이용해 만들기도 합니다.

보통 세로 길이는 12~30mm, 가로 길이는 10m입니다. 디자인의 가로 길이에 제한은 없으나 보통 30cm로 작업해 반복하는 형식입니다. 간단하게 15cm, 10cm, 5cm 등을 반복해 도안을 만들기도 합니다. 테이프는 접

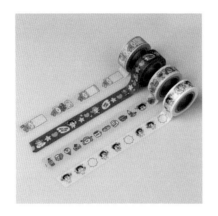

원형라벨을 붙인 쉬링크포장

착력이 있어 옆면이 오염되지 않도록 제작 후 바로 포장하는 것이 좋습니다. 업체에서 쉬링크 포장을 추가할 수도 있습니다.

인쇄 방식

상하좌우로 패턴을 반복적으로 앉혀 인쇄와 접착 공정을 거친 후, 한 번에 재단하는 방식입니다. 따라서 도안에 따라 상하로 연결했을 때 재단 밀림을 고려해 인쇄 방식을 정합니다.

• 중앙 인쇄 방식(정방향) : 재단 시 밀림이 발생할 수 있으므로 상하 여백 1.5mm 안전선 안에 디자인이 들어간 방식입니다. 단색 배경이 특징이며 가장 많이 제작하는 방식입니다.

상하 1.5mm
안전선

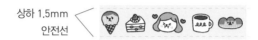

정방향 풀림

재단선

재단선

재단선

• 상하 맞물림 방식(정방향) : 배경을 일정한 패턴으로 구성해 상하로 패턴이 맞물리는 디자인입니다. 배경 패턴이 안전선을 넘어 상하로 반복되더라도 중요한 이미지는 안전선 안쪽으로 작업해야 합니다.

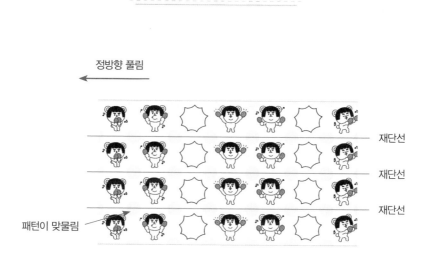

- 상하 반전 방식(정방향/역방향) : 상하 맞물림이 안 되는 디자인을 반전 시켜 맞물리게 만드는 방식입니다. 재단 후에 반전된 디자인을 바로 돌리면 최종 결과물이 역방향이 됩니다. 정방향과 역방향이 절반씩 나 오는 것이 특징입니다.

상하 1.5mm
안전선

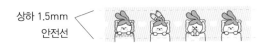

정방향 풀림 역방향 풀림

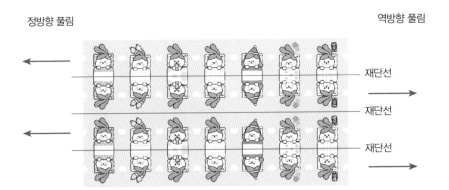

재단선

재단선

재단선

• 투터치 방식(정방향) : 상하로 반전시킬 수 없는 이미지 또는 역방향 풀림을 원치 않을 경우, 상하 여분을 두 번 잘라 제작하는 방식입니다. 제작 사이즈보다 상하로 2.5mm씩 연장해서 디자인합니다.

상하 1.5mm
안전선

정방향 풀림

2.5mm 연장선

인쇄 색상

마스킹테이프는 일반 종이보다 얇고 부드러워 색상에 민감하며 색상 값에 주의하여야 합니다. CMYK 총합이 250%가 넘는 진한 색일 경우 뒷묻음이 생길 수 있어 그 이하로 작업해야 하며, 30% 미만인 연한 색일 경우 단일 색상 값으로 지정하는 것이 좋습니다. 검은색 또한 K=100%의 단일 색상으로 지정해야 인쇄 번짐을 방지할 수 있습니다.

디자인 파일 제작하기(일러스트레이터 이용)

❶ 세로 12~30mm 중 원하는 사이즈를 골라, 업체에서 템플릿을 다운로드받아 열어줍니다. 가로는 보통 300mm로 작업하지만, 원하는 크기로 자유롭게 조절 가능합니다. 예시는 화면이 잘 보이도록 가로 100mm로 조정하였습니다.

템플릿을 열면 상하 1.5mm 여백의 하늘색 가이드선이 표시된 것을 볼 수 있습니다. Ctrl+; 을 눌러 가이드선을 켰다 끌 수 있습니다.

❷ 마스킹테이프에 넣을 이미지를 그리거나 불러옵니다.

❸ 제각각으로 놓인 이미지를 [Align] 패널을 이용하여 정렬시켜줍니다.

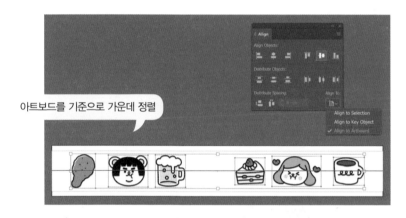

아트보드를 기준으로 가운데 정렬

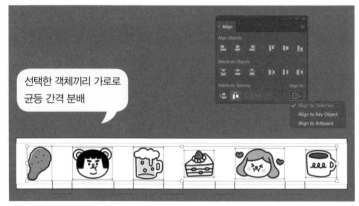

선택한 객체끼리 가로로
균등 간격 분배

❹ ▣.(사각형 툴. 단축키 M)을 이용해 배경을 채워줍니다. 이때 CMYK 컬러 값에 적은 수치의(1~5%) 다른 색상이 섞이지 않도록 유의해줍니다. Shift + Ctrl + [를 눌러 사각형을 맨 아래로 보내 디자인을 완성합니다.

Ctrl + G 를 눌러 전체 그룹화

❺ 완성한 이미지를 전체 선택한 후, [Alt]+[Shift]+드래그로 복사 이동해 도안이 자연스럽게 맞물리는지 확인합니다.

패턴을 제작할 때, 양 끝 간격은 중간 간격의 1/2 만큼 주어야 연결 부분의 간격이 일정하게 연결됩니다. 동일하게 간격을 줄 경우, 연결 부분의 간격이 2배가 됩니다.

❻ 쉬링크포장용 라벨 작업을 위해 업체에서 받은 템플릿을 열거나 템플릿을 새로 만듭니다. 배경색의 유무에 따라 재단 여백이 달라지므로 업체 제작 방법을 확인 후 작업해줍니다.

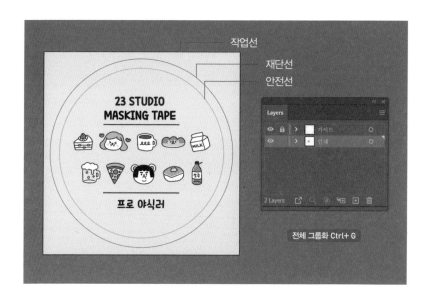

❼ 도안을 완성하면 가이드를 끄거나 삭제한 후, [File]-[Save as](단축키 Shift + Ctrl + S)를 선택해 pdf 파일로 저장한 후 업로드합니다.

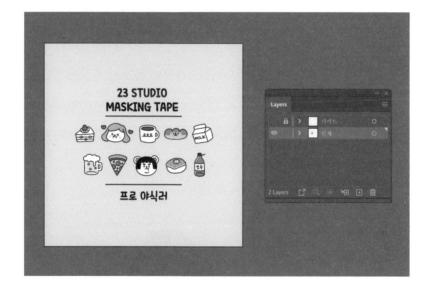

핀버튼, 손거울
심볼을 이용한 디자인

캐릭터에서 많은 요소를 배제하고 간단한 형태로 만들어 상징성을 강하게 담은 것을 심볼이라고 합니다. 아래 검정색 원 3개를 보면 어떤 캐릭터가 떠오르나요? 캐릭터 외곽을 단순하게 할수록 캐릭터의 상징성이 뚜렷해 집니다.

외곽선을 계속 단순화시켜 원형으로 만들기도 합니다. 원래 형태와 다르지만 이 캐릭터들이 레이지빗, 앵지, 곰찌, 빵찌인 것을 알 수 있어요. 이목구비와 비율, 색깔 등으로 캐릭터의 개성을 뚜렷하게 구분할 수 있기 때문입니다.

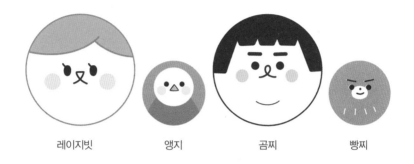

레이지빗 앵지 곰찌 빵찌

이렇게 아무리 단순화해도 구분할 수 있는 특징을 이용한 디자인을 심볼 디자인이라고 합니다. 얼굴을 강조하거나 외곽선을 단순화해서 심볼을 만들었는데 다른 캐릭터와 차별점이 없다면 소비자에게도 비슷한 캐릭터로 인식된다는 뜻이겠지요? 외형과 비율, 색 등을 다시 고민해 캐릭터가 개성을 지닐 수 있게 만드는 것이 좋습니다!

캐릭터 얼굴이나 모양만 들어간 그립톡이나 원형지갑 디자인을 많이 보셨을 거예요. 캐릭터 얼굴을 이용하여 원형 핀버튼을 제작해볼까요? 핀버튼, 자석버튼, 거울버튼, 병따개버튼, 클립버튼, 손거울 등 모두 같은 템플릿을 공유하기 때문에 제작하는 방법이 같아요. 하나의 템플릿으로 다양한 굿즈를 만들 수 있는 겁니다.

디자인 파일 제작하기 (일러스트레이터 이용)

❶ 업체에서 다운로드받은 템플릿을 이용하거나 새 파일을 만들어줍니다. 핀버튼 사이즈마다 필요한 여백이 다르니 제작 방법을 반드시 체크해주세요. 하트 핀버튼은 템플릿 제작이 어려우므로 업체에서 제공되는 템플릿을 다운로드받는 것이 좋습니다.

많이 제작하는 사이즈인 58×58mm를 만들기 위해 여백을 더한 70.35×70.35mm 사이즈의 새 아트보드를 만듭니다.

❷ (타원 툴. 단축키 Ⓛ)을 이용해 재단선 70.35×70.35mm, 접지선
58×58mm의 원형 가이드선을 만듭니다. 재단선과 접지선은 나중에 지울
예정이라 색은 임의로 정해도 됩니다.

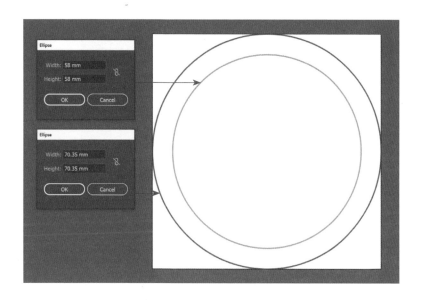

아트보드를 기준으로
중앙정렬해줍니다.

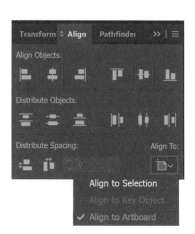

❸ 가이드 레이어는 움직이지 않게 잠그고, 아래 새로운 레이어를 만들어 디자인합니다. 디자인을 완성하면 마우스 드래그로 모두 선택한 후 마우스 우클릭, 그룹화(단축키 ⓖ)해줍니다.

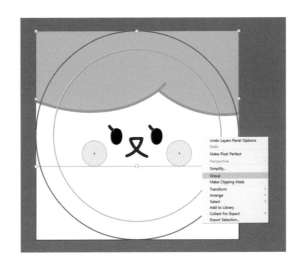

❹ 가이드 레이어의 눈 모양 아이콘을 끕니다. 디자인 이미지만 보이도록 한 후, 업체 제작 방법을 확인해 ai 또는 pdf로 저장한 후 주문합니다.

❺ 핀버튼을 제작한 후 이미지는 58×58mm 접지선에 맞춰 보여집니다. 실제 보이는 이미지를 확인하기 위해 클리핑마스크를 이용해 이미지를 잘라보겠습니다.

클리핑마스크는 오브젝트를 원하는 모양으로 보이게 하는 액자 기능을 합니다. [Object]-[Clipping mask]-[Make]를 누르거나 안에 들어갈 이미지 개체와 씌우는 개체(액자)를 모두 선택한 다음, 마우스 우클릭해서 [Make Clipping Mask](단축키 Ctrl+7)를 선택합니다. 이때 반드시 씌우는 개체(액자)가 상위에 있어야 합니다.

이때 씌우는 개체(액자)는 선과 면의 속성이 사라지며 클리핑이 됩니다.
핀버튼이 제작된다면 아래처럼 보일 거예요.

❻ 클리핑마스크를 해제하고 싶으면 다시 마우스 우클릭을 해서 [Release Clipping Mask]를 눌러줍니다.

유리컵
엠블럼을 이용한 디자인

엠블럼은 상징이나 문장 등을 뜻하며, 주로 단체나 대상을 상징적으로 표현한 심볼 마크입니다. 캐릭터 디자인에서는 더 광범위하게 사용하는데, 일반적으로는 로고(브랜드명이나 캐릭터명)와 캐릭터 이미지를 조합하여 디자인합니다. 원형이나 문양 같은 도형 프레임을 자주 사용합니다.

엠블럼은 텍스트, 슬로건, 캐릭터 등이 한 프레임 안에서 덩어리로 느껴지는 디자인입니다.

캐릭터 엠블럼을 이용해 컵을 디자인할 수도 있습니다. 두 가지 시안을 잡았는데, 엠블럼을 새긴 디자인이 훨씬 반응이 좋았습니다. 브랜드명과 캐릭터명을 빼고 맥주잔에 어울리는 문구를 넣었습니다.

유리컵은 다른 굿즈에 비해 제작 방식이 다양하고 까다로울뿐더러 소량 제작 시 가격이 비싼 편입니다. 인쇄 방식과 인쇄 도수도 다른 굿즈와 다릅니다.

여기서 말하는 인쇄 도수는 디지털 인쇄처럼 CMYK 4가지 색상(4도)이 섞여 다양한 색을 내는 것이 아닙니다. 도자기 안료를 섞어 각각 색상을 만들어 색도별로 인쇄하는 방식으로, 색상 하나하나를 1도로 보고 몇 가지 색을 사용했는지를 말합니다.

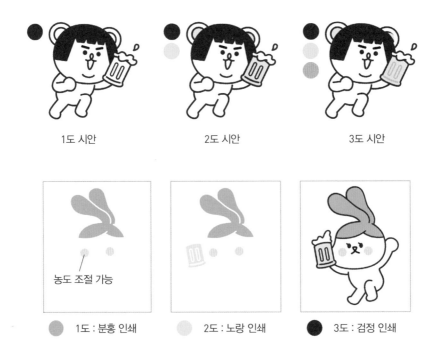

1도 시안 2도 시안 3도 시안

농도 조절 가능

● 1도 : 분홍 인쇄 ● 2도 : 노랑 인쇄 ● 3도 : 검정 인쇄

실크 스크린 인쇄는 한 가지 색상(1도)씩 차례대로 인쇄해 색을 쌓는 개념입니다. 보통 옅은 색상부터 어두운 색상 순서대로 인쇄하며 흰색을 인쇄하면 1도가 추가됩니다.

• 실크 스크린 인쇄(1도 인쇄만 가능) : 제품의 겉면에 원하는 도안대로 안료를 입힌 후 건조하는 방법으로, 바로 인쇄가 되기 때문에 안료가 번질 수도 있어 세밀한 디자인은 인쇄가 불가합니다. 오래 사용하면 잉크가 벗겨질 수 있다는 단점이 있으나 가격이 저렴한 편입니다.

• 실크 스크린 전사인쇄 : 도안에 사용된 색상 수(인쇄 도수)만큼 실크 인쇄판을 제작하여 전사지에 차례대로 인쇄한 후, 유리컵에 붙여 고온의 가마(600~1000도)에서 굽는 방식입니다. 컵에 인쇄한 뒤에는 열이나 물기가 닿아도 인쇄가 지워지지 않아 식당, 카페에서 많이 사용합니다. 컬러 1도마다 인쇄비(1도당 6~10만 원 사이)가 추가되므로 다양한 색상이나 풀컬러로 제작할 때는 가격이 비싸집니다.

• 프린터 전사인쇄 : 프린터를 이용하여 전사지를 인쇄한 후, 유리컵에 붙여 저온 열처리하여 제작하는 방식입니다. 1도마다 인쇄비가 추가되는 실크 스크린 인쇄 방식과 다르게 색상 제한이 없어 풀컬러 인쇄도 저렴하며, 소량 제작이 가능합니다. 저온 열처리(200도)를 한 것으로 온수에 오래 담가놓거나, 마찰이 심한 소재로 세척하면 손상될 수 있습니다.

• UV인쇄 : UV잉크를 사용하여 UV램프를 통과시켜 속성건조(경화)시키는 특수 프린터입니다. 인체에 무해한 친환경 프린터로 나무, 가죽, 아크릴, 유리 등 다양한 소재에 곡면 인쇄가 가능해 유리컵 인쇄에도 종종 사용됩니다. 전사인쇄에 비해 발색이 탁한 편이며, 제작하는 곳이 많지 않아 비싼 편입니다.

인쇄비를 절감하고 싶다면 기존 캐릭터 도안을 1도 디자인으로 변경하여 실크 스크린 1도 인쇄를 하는 방법이 있습니다.

디자인 파일 제작하기 (일러스트레이터 이용)

❶ 업체마다 유리컵에 인쇄 가능한 사이즈가 다
릅니다. 업체에 확인 후 그에 맞는 사이즈의 아
트보드를 만들어줍니다. 여기서는 40×60mm
사이즈의 새 아트보드를 만들겠습니다.

❷ 벡터로 만든 이미지를 불러온 후, [Object]-[Expand] 하여 선을 면으로
분리합니다. 분리한 면들은 [Pathfinder]에서 [Merge] 하여 정리해줍니다.

❸ (타원형 툴. 단축키 Ⓛ)을 이용해 원하는 위치에 원을 만들어줍니다. Shift를 누르고 드래그하면 동그란 원이 나옵니다. 모두 선택한 후 [Pathfider]의 [Divide]를 이용해 겹치는 부분을 나눠줍니다.

이때 원에 선 색이 없어야
면으로 쪼개집니다.

❹ 원 밖으로 튀어나온 부분은 드래그해서 지워줍니다. 원의 패스를 더블

클릭해 선택한 후 면을 검은색으로 바꿔줍니다.

❺ ◯(타원형 툴. 단축키 ⓛ)을 이용해 검은색 원을 하나 그립니다. 선을 선택한 후 [Stroke] 패널의 [Dashed Line]을 체크하면 점선을 만들 수 있습니다. [Dash](점선 길이)와 [Gap](점선 간 간격)을 조절합니다.

❻ 나머지 디자인을 추가해 완성하고 전체 오브젝트를 면으로 만들어줍니다. [Object]-[Expand Apperance]를 먼저 한 후, [Object]-[Expand]를 해줍니다. 그룹으로 묶인 오브젝트는 한 번에 깨지지 않을 수 있으니 면으로 모두 깨질 때까지 반복해줍니다. 클리핑마스크, 그룹, 패스 등 다양한 속성이 섞여 있어 먼저 [Expand Apperance]를 해줘야 합니다.

❼ [Pathfider]에 [Merge]를 이용해 깨진 면을 정리합니다. 그룹으로 묶인 오브젝트는 한 번에 정리되지 않으니 여러 번 [Merge]시켜줍니다. [Text]를 넣어주고 면으로 깨줍니다. [Expand] 또는 [Create Outline](단축키 Shift+Ctrl+O)를 선택해 깨줍니다.

❽ 도안이 모두 완성된 것처럼 보이지만 혹시 남아 있을지 모르는 흰색 면을 체크해야 합니다. 종이와 다르게 유리컵은 투명하여 흰색을 별도로 인쇄하기 때문에, 흰색 면을 인쇄 영역으로 인식되지 않도록 모두 제거해줘야 합니다. 업체에서 시안을 체크해주기 때문에 실수하더라도 충분히 수정할 수 있습니다.

흰색 면은 흰색 바탕에서는 보이지 않으므로 임의로 회색 사각형을 만들어 맨 아래로 깔아주어 체크합니다.

컵과 음표에 흰색 면이 있는 것을 확인할 수 있습니다.

직접 선택툴(단축키 Ⓐ)로 면을 선택한 후 삭제합니다.

❾ 디자인을 완성하면 원하는 색상으로 변경합니다. CMYK로 전달해도 업체에서 최대한 비슷한 색으로 맞춰주지만, 정확한 색상을 원한다면 PANTONE 별색을 직접 지정해주는 것이 좋습니다.(274쪽)

❿ [File]-[Save](단축키 Ctrl+S)를 눌러 일러스트레이터 확장자(ai)로 저장해줍니다. 파일을 업로드하여 업체에 주문합니다.

아크릴 키링
엠블럼을 이용한 디자인

엠블럼으로 캐릭터 특성을 나타내는 상징적인 도형이나 이미지를 사용하기도 합니다. 빵찌가 굽는 '게으름의 빵'을 연관시켜 빵 봉투 모양의 엠블럼을 디자인해보았어요. 브랜드명 대신 캐릭터명과 어울리는 문구를 넣어 캐주얼하게 변형했습니다. 엠블럼은 캐릭터 콘셉트에 맞춰 자유롭게 디자인하면 됩니다.

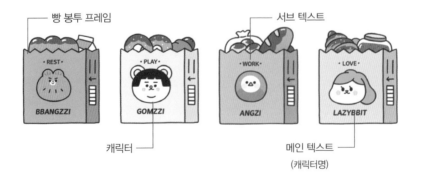

┌─ 빵 봉투 프레임 ┌─ 서브 텍스트

캐릭터 ─┘ 메인 텍스트 ─┘
(캐릭터명)

아크릴 키링은 업체에서 제공하는 템플릿(사각, 원, 별, 하트)을 이용하여 제작하는 아크릴 키링과 원하는 대로 직접 칼선 작업을 해서 제작하는 아크릴 키링, 글리터 아크릴에 인쇄하는 반짝이 아크릴 키링이 있습니다. 반짝이 아크릴같이 아크릴 자체에 색상이 있을 때는 아크릴 위에 인쇄하며, 투명 아크릴은 아크릴 뒤에 배면 인쇄합니다.

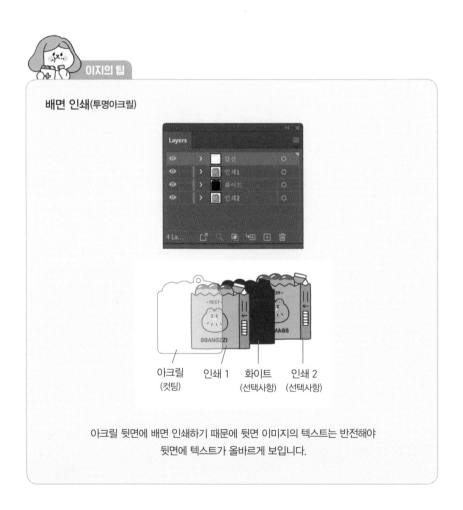

배면 인쇄(투명아크릴)

아크릴(컷팅) 인쇄 1 화이트(선택사항) 인쇄 2(선택사항)

아크릴 뒷면에 배면 인쇄하기 때문에 뒷면 이미지의 텍스트는 반전해야
뒷면에 텍스트가 올바르게 보입니다.

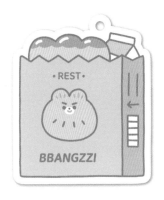

화이트 인쇄를 하지 않은 경우
선명하지 않게 보입니다.

화이트 인쇄를 해야 선명하게 보입니다.

진한 색의 재질이나 투명 재질에 인쇄하면 하얀 바탕에 인쇄하는 것보다 흐릿하게 나옵니다. 따라서 흰색을 먼저 인쇄한 뒤, 그 위에 컬러로 인쇄하면 선명하고 뚜렷하게 보입니다. 이때 만드는 흰색 면을 화이트 인쇄라고 합니다.

레이어가 많아 어려워 보이지만 차근차근 따라 하면 예쁜 아크릴 키링을 만들 수 있습니다. 업체에서 칼선과 도안을 무료나 유료로 제작해주기도 하며, 업체마다 제작 방법이 다를 수 있으니 체크하는 것도 잊지 마세요.

디자인 파일 제작하기[포토샵, 일러스트레이터 이용]

❶ 먼저 포토샵에서 키링 디자인을 그려줍니다. 일러스트레이터에서 작업하여도 됩니다.

무테 스티커를 만들 때처럼 포토샵에서 칼선 도안을 미리 만들어도 좋지만(177쪽), 이미지가 간단하면 바로 일러스트레이터로 넘어가도 좋습니다.

❷ 일러스트레이터에서 적당한 크기의 새 아트보드를 만들어준 후, [Object]-[Place]로 psd 도안을 불러옵니다.(단축키 Shift+Ctrl+P) 불러 온 이미지는 바로 래스터화하여 파일 내에 포함시킵니다.

❸ 텍스트를 입력한 후, 마우스 우클릭해 [Create Outlines](단축키 Shift+ Ctrl+S)를 선택해 면으로 깨줍니다.

❹ 레이어창에서 Alt 를 누르고 레이어를 드래그하거나, 레이어를 아래 [Create a new layer] 아이콘에 드래그하면 복제됩니다. 두 번 복제한 후 레이어명을 변경해줍니다.

❺ 다른 레이어는 모두 눈 모양 아이콘을 꺼서 보이지 않게 하고 화이트 레이어만 활성화시킵니다. [Image Trace]를 누르고 [Expand]를 눌러, 래스터 이미지를 선과 면으로 구성된 백터 오브젝트로 만들어줍니다.

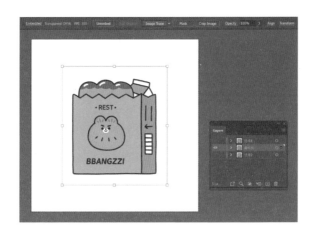

❻ 이때 흰색 바탕도 면으로 변경되어 있으므로, 더블 클릭한 후 흰색 바탕을 지워줍니다.

임의로 배경색을 깔아 잘 보이도록 했습니다.

❼ [Pathfinder]의 [Unite]를 이용해 전체 면을 합칩니다. 텍스트가 남아 있다면 지워줍니다.

칼선 레이어 작업하기

❽ 아크릴 키링의 칼선은 이미지와 최소 2mm 이상 떨어져야 합니다. [Object]-[Path]-[Offset Path]를 이용하여 2mm 간격을 줍니다.

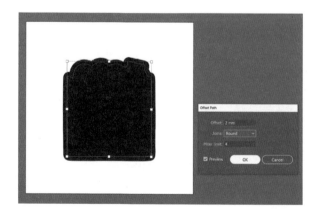

❾ 2mm 여백을 준 바깥면을 클릭한 후, 잘라내기(단축키 Ctrl + X)를 합니다. 맨 위에 칼선 레이어를 만든 후, Ctrl + Shift + V 를 누르면 잘라낸 면이 아까 위치 그대로 붙여넣기 됩니다. 면 색을 없애고 선 색을 M=100으로 바꿔줍니다.

잘라낸 면을 칼선 레이어에 Ctrl + Shift + V 를 눌러 붙여넣기 합니다.

❿ 화이트 레이어는 잠시 눈을 꺼서 안 보이게 한 후 열쇠고리 구멍을 만들어볼게요. 열쇠고리 구멍은 최소 3mm, 두께 2mm로 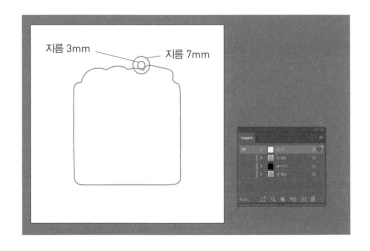(타원형 툴. 단축키 ⓛ)을 이용하여 3mm, 7mm 원을 만들어 원하는 위치에 놓습니다. [Pathfinder]에 [Unite]로 합쳐줍니다.

화이트 레이어 작업하기

❶ 화이트 레이어만 눈 모양 아이콘을 켜서 활성화시킵니다. 칼라 인쇄
면과 화이트 인쇄면의 영역이 동일하다면, 인쇄 공정 시 밀리면서 흰색
이 살짝 삐져나와 보일 수 있습니다. 이때 화이트 인쇄 레이어를 안쪽으로
0.3mm 작게 만들어주면 밀림 없이 안쪽으로 인쇄할 수 있습니다.

 [Object]-[Path]-[Offset Path]를 이용하여 -0.3mm 간격을 주고 OK
한 후, 불필요한 바깥면을 지워 안쪽 면만 남겨줍니다. 화이트 레이어의 면
색은 K=100입니다.

0.3mm

바깥면은
삭제

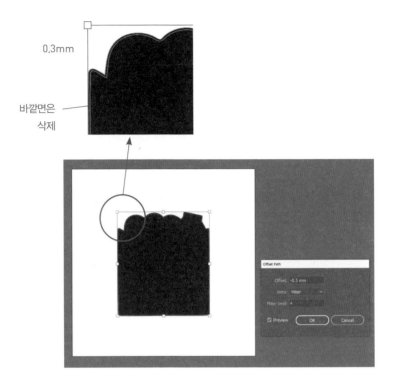

인쇄 2 레이어 작업하기

⓬ 인쇄 2 레이어만 눈을 켜서 활성화해줍니다. 텍스트를 반전시켜야 뒤집었을 때 제대로 읽힙니다.

반전할 텍스트를 선택한 후, 툴바에서 [Reflect tool](단축키 ⓞ)을 사용하거나 마우스 우클릭해 [Transform]-[Reflect]를 눌러줍니다. [Reflect]창이 뜨면 [Vertical](좌우대칭)을 선택한 후 OK하면 텍스트가 반전됩니다.

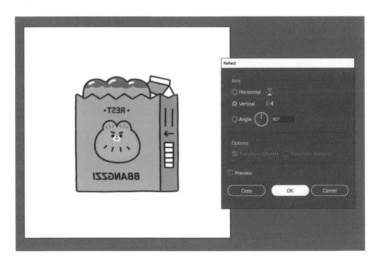

최종 확인 후 저장하기

❸ 칼선, 인쇄 1, 화이트, 인쇄 2 레이어를 하나씩 켜서 레이어별로 잘 정리되어 있는지 확인합니다.

❹ 툴바에서 (아트보드 툴. 단축키 Shift + O)을 이용해 아트보드를 작업 사이즈에 맞춰 줍니다.

재단 사이즈 : 열쇠고리 구멍까지 포함한 칼선 사이즈. 40×45mm
작업 사이즈 : 칼선 바깥으로 2mm씩 여백. 44×49mm

레이어의 눈 모양 아이콘을 모두 켜고, 업체별 제작 방법을 확인하여 ai 또는 pdf 파일로 저장하여 주문합니다.

금속 배지
상징적인 포즈 활용하기

금속 배지는 엠블럼 디자인이 잘 어울리는 굿즈입니다. 실제로 기업이나 단체에서 만드는 배지는 엠블럼을 이용해 단체의 상징과 전통을 나타냅니다. 캐릭터 배지는 캐릭터 기본형이나 포즈 등을 이용해 캐릭터 자체의 모양과 아기자기한 느낌을 살려 디자인하기도 합니다.

캐릭터의 포즈는 캐릭터 성격과 특성을 드러냅니다. 특히 메인 포즈는 캐릭터 콘셉트를 함축적으로 담아 표현한 것으로, 캐릭터를 잘 알지 못해도 캐릭터의 의도를 느낄 수 있습니다. 캐릭터의 특성을 가장 잘 드러내는 상징적인 포즈는 어떤 것이 있을

까요? 곰찌는 치킨을 들고 있는 모습으로, 레이지빗은 베개에 누워 있는 모습으로 캐릭터의 성격을 살렸습니다.

금속 배지는 금형틀을 제작해 만들기 때문에 다른 굿즈보다 제작 기간이 오래 걸리고(2~4주) 가격대가 높은 편입니다. 금형틀 제작 비용 때문에 10개를 제작할 때와 100개를 제작할 때 가격 차이가 많이 나지 않아 보통 최소 제작 수량을 100개로 합니다.

크기와 디자인의 복잡도, 사용한 컬러 수, 칠이나 도금 종류에 따라 견적이 크게 달라지므로 완성한 디자인과 사양이 있어야 정확한 견적을 받을 수 있습니다.

칠 종류

- 일반칠 : 페인트를 채운 후 열처리 건조하는 방법으로, 페인트 부분이 음각으로 파여 음양각의 표현이 도드라집니다.

- 수지칠 : 페인트를 가득 채우고 열처리 건조한 후, 금속과 페인트를 평평하게 깎아내는 방법입니다. 선명하고 고급스럽지만 일반칠보다 가격이 비쌉니다.

• 에폭시 : 일반칠 위에 에폭시 용액을 씌우고 열처리하는 방법으로 입체적인 느낌을 줍니다. 장기간 사용하면 점차 누렇게 바래는 단점이 있습니다.

도금 종류

일반적으로 가장 많이 하는 도금은 아래 4가지며 나열된 순서대로 가격이 높아집니다. 로듐 도금, 흑진주 도금, 홀로그램 도금 등을 취급하는 곳도 있으며 야광, 글리터, 에폭시 등을 추가할 수 있습니다.

배지 사이즈는 20~30mm 내외가 흔하며, 사이즈가 작은 만큼 2~3mm의 크기 변화에도 차이가 많이 느껴집니다. 주문 전에 반드시 시안을 프린터해서 실제 사이즈를 확인하는 것이 좋습니다.

어떤 도금을 할지 고민될 때는 이렇게 실제와 비슷한 색상으로 시안을 만들어 골라보세요.

| 흑니켈 | 니켈(은색) | 로즈골드 | 금 |

시안 및 비용 조정 과정

	견적 문의	1차 시안	2차 시안
주문	• 시안 이미지(jpg)와 함께 '수지칠, 로즈골드, 29×28mm, 100개 제작' 견적 문의	• 베개 무늬를 양각 라인으로 변경 • 제작비 절감 방법 문의	• 베개 무늬 자체를 양각으로 처리해 칠 개수 줄임 • 핸드폰을 양각으로 처리해 색상 수 줄임
피드백	• 1차 견적 내역 • 베개의 도트 무늬를 칠할 수 있도록 양각 라인으로 제작 요구	• 도안과 색상의 단순화 요구	• 견적과 시안 확정 후 입금하여 제작 진행

디자인 파일 제작하기[일러스트레이터 이용]

❶ 일러스트레이터에서 적당한 크기의 새 아트보드를 만들고, 실제 배지 사이즈와 같은 크기의 도안을 제작합니다. 도안 파일은 선으로 된 시안, 컬러 시안, 컬러코드를 포함해야 합니다.

선은 검은색으로 그리며, 면으로 깨지 않은 선이어야 업체에서 교정이 가능합니다. 곰찌의 코 부분은 색이 채워질 수 있는 최소 크기인 0.5mm 이상이 되도록 작업했습니다. 업체마다 선의 최소 두께와 채색 최소 크기가 다르므로 미리 확인합니다.

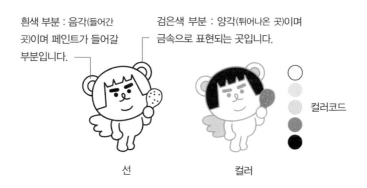

흰색 부분 : 음각(들어간 곳)이며 페인트가 들어갈 부분입니다.

검은색 부분 : 양각(튀어나온 곳)이며 금속으로 표현되는 곳입니다.

컬러코드

선 컬러

❷ 업체에서 임의대로 색상을 맞춰주기도 하지만, 정확한 색상을 구현하기 위해 팬톤 컬러로 변환시켜 보냅니다. Window에서 [Swatches] 패널을 불러온 후에 [Open Swatch Library]-[Color books]-[PANTONE+Solid Coated]를 눌러 팬톤 컬러칩을 열어줍니다.

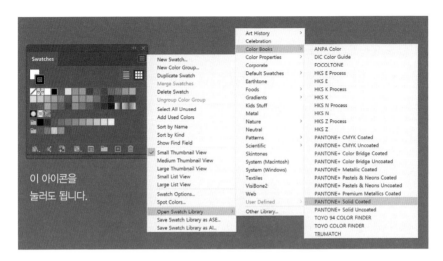

이 아이콘을
눌러도 됩니다.

대부분 업체에서 [PANTONE+Solid Coated] 컬러칩을 사용합니다.

❸ 원하는 색상을 비교해보며 가장 비슷한 색상의 PANTONE 별색을 찾
아줍니다.

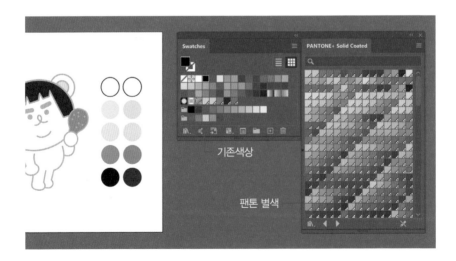

기존색상

팬톤 별색

❹ [Swatches] 창을 보면 사용한 별색 컬러칩이 추가된 것을 볼 수 있습니다. 이 컬러칩 위에 마우스를 갖다 대면 해당 컬러코드가 옆에 뜹니다. [Type Tool]로 별색 컬러코드를 정리해줍니다. 별색 코드까지 입력하였다면 도안 파일을 완성했습니다.

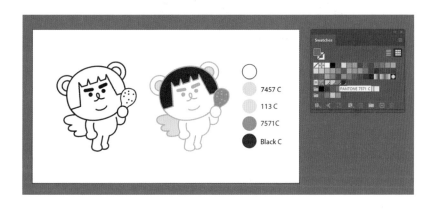

❺ [File]-[Save](단축키 Ctrl + S)를 눌러 ai로 저장하여 업체에 전송합니다.

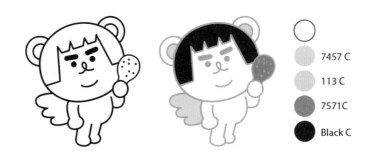

수지칠 / 금 도금 / 24×26mm / 5도

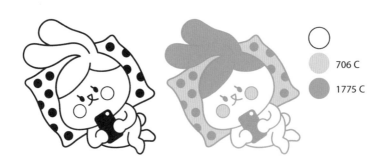

수지칠 / 로즈골드 도금 / 29×28mm / 3도

 이지의 팁

자동으로 PANTONE 컬러를 찾아 바꾸는 기능

색상이 많고 다양할수록 PANTONE 컬러를 찾는 것이 번거롭고 까다로울 수 있습니다. 간편하게 일러스트레이터에서 자동으로 비슷한 PANTONE 컬러를 찾아 바꿔주는 기능을 사용해볼게요.

❶ PANTONE 컬러로 변경하고 싶은 색상을 모두 선택한 후 [Edit]―[Edit Colors]―[Recolor Artwork]를 눌러줍니다.

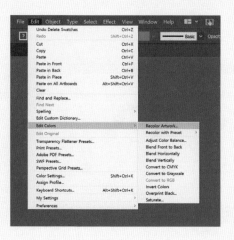

❷ [Recolor Artwork] 창에서 [Limits the Color Group...]−[Color Books]−[PANTONE +Solid Coated]을 누른 후 OK 해줍니다.

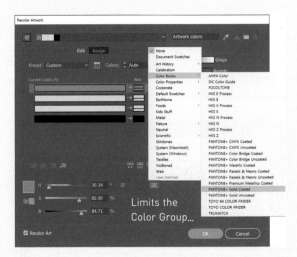

❸ [Swatches] 창을 보면 사용한 별색 컬러칩이 추가된 것을 볼 수 있습니다. 마찬가지로 컬러칩 위에 마우스를 갖다 대면 해당 컬러코드가 옆에 뜹니다. [Type Tool]로 별색 컬러코드를 정리해줍니다.

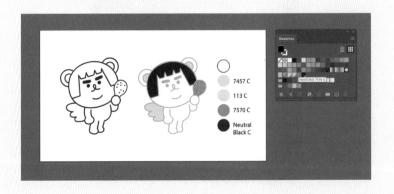

Package & sell
내가 만든 굿즈 판매하기

처음 시작한 사람이 얼마나
막막한지 알고 있기에, 조금이나마
도움이 되고자 합니다.

패키지
포장하기

시간과 열정을 쏟아 만든 굿즈를 어딘가에 선보이고, 많은 사람에게 관심과 사랑을 받아 판매로 이어진다면 정말 기쁘겠죠? 이제는 마지막 단계인 '굿즈 포장'을 해서 세상에 예쁘게 선보일 차례입니다.

패키지는 단순히 안에 내용물이 구겨지거나 더러워지지 않도록 보호하는 역할뿐 아니라 굿즈를 더욱 매력적으로 보이게 합니다. 하지만 패키지 인쇄와 포장을 하는 데 시간과 비용이 들기 때문에 처음부터 거창하게 만들기보다는 꼭 필요한 것 위주로 만드는 걸 추천합니다.

패키지 디자인하기

• 굿즈＋배경지＋OPP 접착 봉투(배지, 스티커)

배지

배경지 : 배지와 배경을 하나의 이미지처럼 만들어 이야기를 담을 수 있습니다.

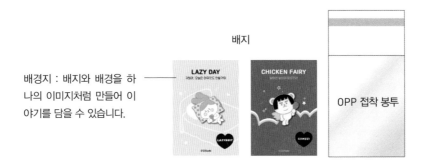

씰 스티커

배경지 : 스티커 사이즈보다 길게 만들어 상단에는 브랜드나 굿즈의 특징이 잘 보이도록 디자인하고, 하단에는 투명한 배경이 잘 보이도록 흰색을 깔아주었습니다.

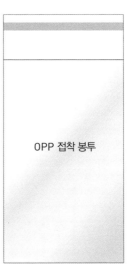

• 헤더택+굿즈+OPP 비접착 봉투+스테이플러(스티커)

헤더택 : 가운데 오시를
넣어 깔끔하게 접을 수
있도록 합니다.

스테이플러 : 가운데 또는
양 끝을 고정합니다.

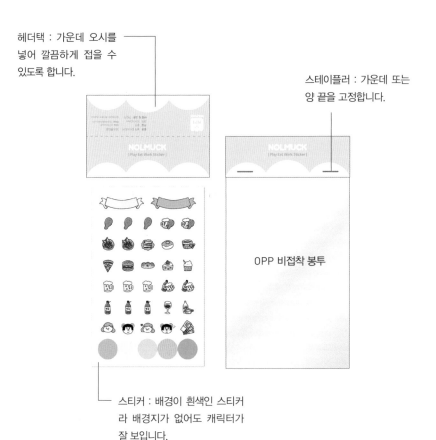

OPP 비접착 봉투

스티커 : 배경이 흰색인 스티커
라 배경지가 없어도 캐릭터가
잘 보입니다.

- 로고 스티커 + 굿즈 + OPP 봉투(떡메모지)

상품 정보 없이도 한 번에 알 수 있는 단순한 굿즈나 배경지가 필요 없을 경우 스티커로 간단히 패키징 할 수 있습니다.

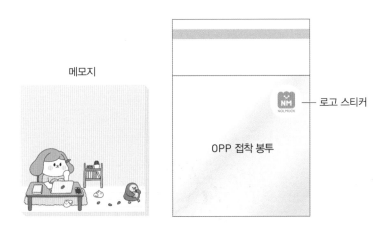

메모지

로고 스티커

OPP 접착 봉투

상품 정보 표기

상품 정보를 자세히 알 수 있도록 배경지나 별도 라벨스티커를 이용해 제품 정보를 표시해주기도 합니다. 제품 정보를 반드시 표기할 필요는 없지만, 추후 온라인 쇼핑몰이나 오프라인 매장에 입점하여 판매할 때는 정보를 기입하면 좋습니다.

특히 만 13세 이하의 어린이 제품 같은 경우 KC마크 인증을 반드시 받아야 합니다.

제작처 정보와 저작권을
꼭 표시해주세요.

배경지를 이용한 상품 정보 표시 예시

라벨 스티커를 이용한 상품 정보 표기 예시

라벨 스티커를 인쇄소에 주문하면
기본 수량이 많아지고 비쌉니다. 일
반 스티커로 라벨을 디자인해 주문
하거나 가정용 프린터를 이용해 폼
텍 라벨지에 직접 인쇄하는 방법을
추천합니다.

OPP 봉투

종류

- 접착 봉투 : 접착면으로 봉할 수 있어 먼지와 오염을 막기 좋습니다.
 (사각재단 스티커, 배지, 떡메모지 등)

- 비접착 봉투 : 접착면이 없이 윗면이 뚫려 있어 얇은 굿즈를 포장하기
 좋습니다. 비접착 봉투에 헤더택을 스테이플러로 고정하여 포장하기
 도 합니다.(엽서, 스티커)

- 헤다 봉투 : 윗면에 고리에 걸 수 있는 구멍이 뚫려 있고, 아래 접착면
 도 있습니다.(진열, 전시용)

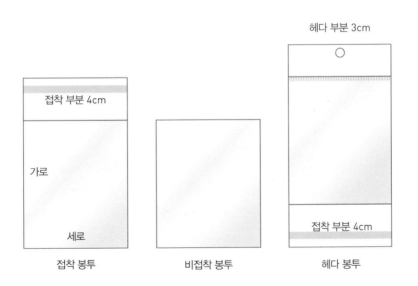

접착 봉투 비접착 봉투 헤다 봉투

OPP 접착 봉투 구매 시 '10cm×12cm+4cm'는 가로 10cm, 세로 12cm 봉투 위에 접착면 4cm가 있다는 뜻입니다.

헤다 봉투 구매 시 '10cm×(3+12)cm+4cm'에서 세로 길이 안에 3cm 는 헤다 부분의 길이, 4cm는 접착면 길이를 말합니다.

사이즈

엽서, 스티커 1장 등 얇은 종이 굿즈인 경우 2mm 정도 여유를 두고 주문 하는 것이 좋습니다. 비닐 크기가 보통 5~10mm 단위로 나오므로 넉넉하 게 주문하면 됩니다.

떡메모지, 사각재단 스티커 묶음처럼 두께가 있는 제품은 두께를 고려하 여 가로, 세로 1~2cm 이상 크게 주문하는 것이 좋습니다. 여유 크기를 적 게 주면 굿즈랑 OPP 봉투가 딱 맞아 깔끔한 느낌을 주지만, 포장하다가 OPP 봉투가 찢어지거나 잘 들어가지 않아 포장에 어려움이 생길 수 있습 니다.

키링, 배지와 같이 두께가 있는 굿즈 또한 가로, 세로 1cm 이상 여유를 주는 것이 좋습니다.

이지의 팁

비닐 사용을 줄이기 위해 OPP 봉투 대신 유산지 같은 종이 봉투를 사용하여 포장하기도 합니 다. 종이 봉투는 OPP 봉투보다 가격이 비싸고, 고급스러운 느낌이 듭니다.

봉투 및 패키지 구매처

공장마다 취급하는 OPP 봉투의 규격과 판매 묶음 개수가 다릅니다. 따라서 여러분이 필요한 사이즈가 있는지, 묶음 수량이 너무 많거나 너무 적지 않는 업체를 따져본 후 고르는 것이 좋습니다. 업체들(305쪽)은 대부분 사이즈별로 봉투를 가지고 있고, 공장 직영 운영으로 가격이 저렴하고 소량 판매(200장 단위)가 가능하여 자주 이용하고 있는 곳입니다. 포털사이트에서 'OPP 봉투' '포장 봉투' 등을 원하는 검색어로 검색하면 다양한 업체를 찾아볼 수 있을 거예요.

이지의 팁

방산시장(서울 중구 을지로33길 18-1)

을지로 5가에 위치한 방산시장과 주변 골목은 각종 포장재, 스티커, 특수 인쇄 등 관련 공장과 업체가 모여 있는 곳입니다. 다양한 크기와 재질의 샘플을 직접 보고 구매할 수 있으며, 재료 구입 외에도 별도로 패키지 제작과 인쇄가 필요하다면 직접 업체와 상담해보고 결정할 수 있습니다. 온라인 사이트 운영을 하는 업체도 있으므로, 원하는 제품을 온라인뿐 아니라 직접 방문해 구매할 수도 있습니다.

Package & sell

펀딩으로
대량 제작하기

소셜 펀딩으로 제작하기

소셜 펀딩은 온라인에서 정해진 기간 안에 대중의 후원으로 목표 금액을 달성하는 방식으로 초기 제작비를 미리 마련할 수 있다는 장점이 있습니다. 또한 굿즈를 세상에 선보이기 전에 후원자의 반응을 먼저 확인할 수 있고 아이디어를 지지하는 팬을 만들 수 있다는 점에서도 도전해볼 만한 프로젝트입니다. 사업자가 아닌 개인이 프로젝트를 만들 수 있는 것도 장점입니다.

다만 펀딩이라는 특성상 새로운 아이디어를 가지고 시작해야 합니다. 굿즈를 제작하기 전에 펀딩을 해야 한다는 뜻이지요. 펀딩 플랫폼은 텀블벅과 와디즈가 있는데, 텀블벅(https://tumblbug.com/)이 캐릭터 굿즈, 소품 제작의 펀딩에 더 잘 맞습니다.

펀딩은 후원자에게 자신의 아이디어와 굿즈를 재미있고 매력적으로 선보여야 하기 때문에 프로젝트의 스토리텔링이 굉장히 중요합니다. 처음에는 스토리텔링을 만드는 것이 시간이 오래 걸리고 어렵게 느껴질 거예요. 하지만 프로젝트를 차곡차곡 정리하는 계기가 되어 브랜드와 굿즈를 더욱 명확히 정리할 수 있습니다. 스토리는 긴 호흡이 필요해 글과 그림을 섞어 호흡 조절을 잘 해주는 것이 중요합니다. 다른 성공한 프로젝트 예시를 참고하면 금방 이해할 수 있을 거예요.

직접 발품 팔아 업체 선정하기

펀딩으로 제작하기로 했다면 기존에 샘플로 몇 개 제작한 것과 다르게 많은 수량을 만들게 됩니다. 간단한 굿즈라면 온라인 주문으로 충분하겠지만 색다르게 제작하고 싶다면 직접 업체를 찾아 견적을 받아보세요.

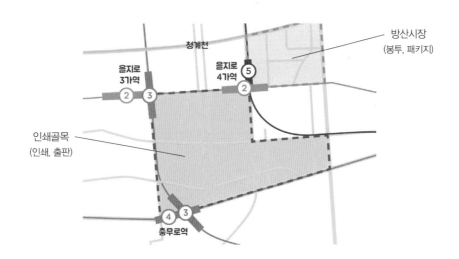

을지로 3가, 4가역부터 충무로역까지 서울의 대표 인쇄 골목에는 지류 인쇄, 비닐 인쇄, 아크릴 인쇄, 천 인쇄, 출판 인쇄 등 다양한 업체가 모여 있는 곳입니다. 발주한 굿즈를 직접 현장 수령할 수 있을 뿐만 아니라 상담, 견적 받을 수 있습니다. 좋은 업체를 찾는 방법은 딱 하나, 무작정 문을 열고 들어가 보는 방법밖에 없습니다.

인쇄에 대한 지식이 전혀 없어도 무작정 문을 열고 들어가 보면 업체의 사장님들이 하나씩 기본 정보를 알려줄 거예요. 더 저렴하고, 더 좋은 퀄리티를 낼 수 있는 방향을 제안 받으면서 온라인에서는 배울 수 없던 경험과 지식을 얻을 수 있습니다.

100개 단위는 소량 제작

소량 제작 가능이라고 적혀있는 곳을 먼저 가보세요. 대량 제작이라고 생각한 수량이 공장에서 대부분 소량 제작일 수 있어요. 지류는 100장 단위가 소량에 속하므로 자신이 제작할 수량이 소량인지 대량인지 정확하게 아는 것도 중요합니다. 특히 비닐, 지퍼백을 직접 제작하는 경우에 10,000장 단위로 취급하기 때문에 1,000장 단위도 소량에 속합니다.

업체 사장님의 태도

소량 제작은 대부분 환영받지 못합니다. 그래도 일단 문을 두드려봐야 합니다. 단순히 견적만 내주는 곳인지, 다양한 정보를 알려주며 더 나은 방향으로 함께 조율하고자 하는 곳인지를 파악하는 것이 중요합니다. 대부분 첫 거래처와 몇 년간 지속하는 경우가 많으므로 처음부터 마음이 잘 맞는

사장님과 거래를 시작하는 것이 좋습니다. 이런 곳이 가격 경쟁력도 더욱 좋은 편입니다.

제품의 제작 방식

공장마다 가지고 있는 기계가 다르기 때문에 같은 제품이라도 제작이 쉽게 되는 곳도 있고 아닌 곳도 있습니다. 또한 공장에서 제품을 직영으로 제작하는 곳이 저렴하므로, 만들고 싶은 제품이 업체의 제작 방식과 잘 맞는지 알아보아야 합니다.

최소 세 곳 이상 비교하기

발품은 팔면 팔수록 좋습니다. 돌아보면 더 저렴하고 퀄리티가 좋은 업체를 찾을 수 있습니다. 시간이 없다면 최소 세 곳의 업체라도 비교하고 결정하는 것이 좋습니다.

Package & sell

마켓과 페어
참가하기

다양한 페어와 행사가 매년 전국 곳곳에 열립니다. 정기적으로 열리는 큰 페어부터 축제에서 열리는 플리마켓까지 다양합니다. 작가가 아닌 취미로 즐기는 분도 참가할 수 있습니다. 참가하지 않더라도 다양한 작가의 작품을 구경해보러 가는 것만으로 좋은 경험이 될 것입니다.

페어 (전시, 마켓)

서울일러스트레이션페어 seoulillustrationfair.co.kr

매년 7월, 12월에 4~5일간 삼성 코엑스에서 개최합니다. 대한민국에서 가장 큰 일러스트레이션 페어로 약 800~1,000명의 작가가 참여합니다. 부스 비용은 비싼 편이지만 직접 전시를 하고 팬들과 소통하는 경험은 돈으로 바꿀 수 없을 값진 추억이 될 겁니다.

캐릭터라이선싱페어 www.characterfair.kr

매년 7월 코엑스에서 5일간 개최되며, 우리나라에서 가장 큰 캐릭터 페어입니다. 매년 예비 작가를 발굴 및 양성하기 위한 루키 프로젝트를 진행하고 있으며, 선정 시 부스와 홍보 등을 지원해줍니다.

광주 에이스페어 www.acefair.or.kr

매년 9월 광주 김대중컨벤션센터에서 개최되며, 캐릭터라이선싱페어와 성격이 비슷합니다.

일러스트레이션 K-핸드메이드페어&부산 www.busanhandmadefair.com

매년 7월 부산 벡스코에서 개최하며, 서울 코엑스에서는 매년 겨울 K-핸드메이드페어가 개최됩니다.

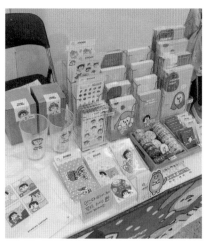

마켓

서울금손페스티벌(서울디저트페어) seouldessert.com

1년에 총 6회, 금요일부터 일요일까지 3일간 개최되며, 양재 aT센터, 학여울 SETEC, KINTEX에서 번갈아 개최됩니다. 공식 명칭은 서울 디저트 페어로 디저트 페어와 금속 페스티벌, 냥디페가 함께 열립니다.

세종예술시장 소소 Facebook : @sejongartsmaket

세종문화회관 주최로 봄(상반기)과 가을(하반기)에 매주 토요일에 세종문화회관 뒤뜰에서 열리는 야외 마켓입니다. '일상과 예술이 만나는 시장'을 주제로 독립출판물, 회화, 일러스트, 공예 등 소규모 창작자의 무료 아트마켓입니다.

문방구온리전 moon9.ivyro.net

개인 제작 문구를 판매하고, 문구를 좋아하는 사람들의 교류를 목적으로 하는 창작 행사입니다. 일년에 약 2회 정도 토요일 하루에 비정기적으로 개최됩니다.

서울문구축제 blog.naver.com/yousan5848

'까만너구리' 샵의 주최로 운영되는 문방구온리전과 비슷한 성격의 창작 행사입니다. 1년에 약 2~3회 정도 비정기적으로 개최됩니다.

광주문구마켓(세모귀마켓) Instagram : @semoears

세모귀는 '세상의 모든 귀여운 것들을 위한'을 줄인 말이며 2~3개월에 한 번씩 비정기적으로 개최하는 창작 행사입니다.

그 외에도 핸드아티코리아, 디자인아트페어 등 매년 개최되는 페어들도 있으며, 지방자치단체에서 축제 행사로 플리마켓을 열기도 합니다. 비공식적으로 샵에서 작가들끼리 여는 소규모 마켓 형태도 있으니 인터넷과 인스타그램에서 소식을 잘 검색해보는 것이 중요합니다.

이지의 팁

페어 참가 시 사업자등록증이 필요한가요?
작가를 위한 페어로 사업자등록증이 필요 없습니다. 사업자가 있는 경우에는 세금계산서 발행이 가능합니다.

다양한 판매 채널

오프라인 입점, 통신판매

오프라인 입점

요즘 문구를 판매하는 독립서점이나 소품샵이 많아지고 있습니다. 동네 소품샵 또는 인터넷에서 여러 입점처를 찾아 직접 방문하거나 메일로 입점 제안서를 넣어볼 수 있습니다. 입점 제안서는 단순히 제품을 나열하는 것보다 내가 만든 굿즈의 매력을 잘 어필할 수 있도록 구상하는 것이 좋습니다.

문구 브랜드 이야기 및 추구하는 방향과 스토리를 먼저 적어보고, 제작한 문구들의 이미지를 넣어서 만들면 됩니다. 상품 이미지를 하나하나 넣어 입점 제안서를 만들기 힘들다면 엑셀이나 파워포인트에 정리하거나, SNS를 포트폴리오처럼 정리해도 좋습니다.

입점 제안서

업체에 따라 사업자등록증이 필요한 경우가 있을 수 있습니다.

표지

브랜드 스토리

캐릭터 소개

제품 리스트

제품 리스트

제품 리스트

온라인 마켓

소규모라도 온라인 마켓(오픈 쇼핑몰, 스마트스토어, 블로그 마켓, SNS 마켓)을 통해 굿즈를 판매하기 위해서는 정식으로 사업자등록증과 통신판매신고증을 발급받아야 합니다. 만약 신고증이 없이 적발되는 경우 거래 정지와 3천만원 이하의 벌금을 물 수 있습니다. 통신판매신고는 최근 6개월 동안 통신판매 거래 20회 미만, 거래 규모 1,200만 원 미만이면 면제됩니다.

사업자등록증 발급

- 세무서 방문 신청
- 홈텍스 온라인 신청 www.hometax.go.kr

업태명 : 도매 및 소매업
품목명 : 전자상거래업(업종 코드 번호 : 525101)

구매안전서비스 이용확인증 발급

- 은행 방문 → 사업자통장 개설 → 에스크로 서비스 신청 →
 네이버스토어팜 가입 → 구매안전서비스 이용확인증 발급

통신판매신고증 발급
(사업자등록증, 신분증, 구매안전서비스 이용확인증 필요)

- 민원24 www.minwon.go.kr 에서 온라인 신청 → 구청 방
 문수령

필요한 등록을 마쳤다면, 이제 온라인에서 판매를 할 수 있습니다. 오픈 쇼핑몰인 네이버 스토어팜, 쿠팡, 옥션 등 온라인 쇼핑몰을 운영하는 방법도 있지만 매일 주문을 체크하고 택배를 보내는 것이 생각보다 힘이 들 수 있어요.

정식으로 쇼핑몰을 오픈하는 것이 아닌 SNS 마켓을 열어 시즌별 또는 이벤트로 잠시 기간을 정해두고 한 번에 주문을 받아 한 번에 발송하는 방

정식 쇼핑몰

법을 많이 사용한답니다. 종종 작가들의 SNS에 '통판 엽니다.'라는 문구를 본 적이 있을 거예요. 통판이 통신판매의 줄인 말로 정식 쇼핑몰이 아닌 이렇게 SNS를 통해 비정기적으로 마켓을 열 때 사용하는 말로 쓰이기도 합니다. 주문 폼은 네이버 폼 또는 구글 폼을 활용하여 만들어주면 됩니다.

사업자등록증(개인사업자일 경우)을 발급하면 매년 1월, 7월에 부가가치세 신고와 5월에 종합소득세 신고를 필수로 해야 합니다. 온라인 쇼핑몰은 매일 주문과 발송을 확인해야 하는 번거로움이 있으므로 사업자등록과 온라인판매는 신중히 생각해보고, 준비가 되었을 때 시작하는 것이 좋습니다.

오피스폼(통판) 작성 예시

부록

디자인 파일 제작 시
꼭 필요한 단축키 알아보기

윈도우용 Adobe 2020 버전을 기준으로, 버전이 다르거나 맥(MAC)일 경우 차이가 있을 수 있습니다.

	일러스트레이터	포토샵
파일 관련 단축키		
새 파일 열기	Ctrl + N	
불러오기	Ctrl + O	
이미지 창 닫기	Ctrl + W	
파일 저장하기	Ctrl + S	
다른이름으로 저장하기	Shift + Ctrl + N	
웹용으로 저장하기	Shift + Ctrl + Alt + S	
인쇄하기	Ctrl + Shift + P	
작업 화면 관련 단축키		
화면 확대하기/축소하기	Ctrl + + / −	
화면 확대/축소	Alt +마우스 휠	
화면 이동	Space +마우스	
눈금자 보기/숨기기	Ctrl + R	
그리드 보기/숨기기	Ctrl + '	
가이드 보기/숨기기	Ctrl + ;	
가이드 잠그기/풀기	Alt + Ctrl + ;	
작업 환경 설정하기	Ctrl + K	
편집 관련 단축키		
실행 취소	Ctrl + Z	
실행 취소 되돌리기	Shift + Ctrl + R	
전체 선택	Ctrl + A	
선택 해제	Ctrl + Shift + A	Ctrl + D

	일러스트레이터	포토샵
편집 관련 단축키		
다중 선택	Shift +선택	
복사하기	Ctrl + C	
잘라내기	Ctrl + X	
제 자리에 붙이기	Ctrl + Shift + V	
맨 앞에 붙이기	Ctrl + F	
맨 뒤에 붙이기	Ctrl + B	
작업(이동, 복사, 크기) 반복하기	Ctrl + D	
자유변형		Ctrl + T
전경색 칠하기		Alt + Delete
배경색 칠하기		Ctrl + Delete
	오브젝트 관련	레이어 관련
이동 복사하기	Alt +드래그	
수평수직 이동 복사하기	Alt + Shift +드래그	
순서 아래/위로 보내기	Ctrl + /	
순서 맨 아래/위로 보내기	Shift + Ctrl + /	
그룹화	Ctrl + G	
그룹화 해제	Shift + Ctrl + T	
클리핑마스크 만들기	Ctrl + 7	
클리핑마스크 풀기	Ctrl + Alt + 7	
선택된 오브젝트 잠그기	Ctrl + 2	
전체 잠금 풀기	Alt + Ctrl + 2	
폰트 아웃라인화	Shift + Ctrl + O	
윤곽선 보기	Ctrl + Y	
새 레이어 추가하기		Ctrl + Shift + N
레이어 복제		Ctrl + J
선택한 레이어 합치기		Ctrl + E
보이는 레이어 합치기		Ctrl + Shift + E
레이어 잠그기/풀기		Ctrl + /

참고 사이트 알아보기

폰트

무료 폰트라고 해서 모두 사용할 수 있는 것은 아닙니다. '무료 폰트'를 검색하여 다운받을 수 있는 무료 폰트의 대부분이 '개인적 사용'을 허가하지만 '상업적 사용'에는 제한을 두고 있습니다. 지인 선물 용도의 굿즈라면 괜찮지만, 판매 용도로 만들면 폰트 저작권에 문제가 생길 수 있으니 반드시 라이선스 사용 범위를 확인하고 사용해야 합니다.

네이버 나눔고딕 　배달의 민족 한나체　티몬 몬소리체　쿠키런 폰트　고도 마음체

네이버 나눔스퀘어　배달의 민족 주아체　까페24 아네모네　까페24 동동　스웨거체

네이버 나눔손글씨펜　배달의 민족 을지로체　어비폰트 세현　코어고딕　야놀자 야체

구글 노토산스　티머니 둥근바람체　어비폰트 푸딩체　이숲체　둘기마요

G마켓 산스　베스킨라빈스체　여기어때 잘난체　고양시체　프릴다이어체

캐릭터, 굿즈마다 어울리는 폰트 굵기와 디자인이 다르기 때문에 자신의 이미지와 맞는 폰트를 찾아 사용하는 것이 좋습니다. 상업적으로 이용 가능한 무료 폰트를 받거나 자신이 직접 글씨를 써서 사용하는 방법도 있습니다. 상업적으로 이용 가능한 무료 폰트 몇 가지를 소개합니다.

폰트	
눈누 noonnu.cc	기업과 공공기관에서 무료로 배포하는 폰트를 비교해서 보기 쉽게 모아놓은 사이트입니다. 신규 업데이트된 무료 폰트를 한 번에 볼 수 있습니다.
어비폰트 uhbeefont.com	실제 손글씨로 만든 무료 폰트 사이트입니다. 제가 자주 쓰는 어비폰트 푸딩체와 세현체 2개만 소개했지만 실제로 100여 가지 종류가 있으니 마음에 드는 손글씨나 자신과 닮은 손글씨를 찾아보세요.
Dafont www.dafont.com	다양한 영문 폰트를 다운로드할 수 있는 사이트입니다. 개인적 사용과 상업적 사용 무료 폰트가 섞여 있으니 반드시 more options에서 100% free를 체크한 후 검색해주세요.

굿즈별 업체

굿즈별로 업체를 정리했습니다. 제작할 때 참고하기 바랍니다. 괄호 속 숫자는 제작 가능한 최소 수량입니다.

엽서 : 134쪽

성원애드피아 www.swadpia.co.kr

애즈랜드 www.adsland.com

레드프린팅 앤 프레스 www.redprinting.co.kr

로이프린팅 www.roiprinting.co.kr

포스트링 www.postring.co.kr

떡메모지 : 146쪽

성원애드피아 www.swadpia.co.kr(40권)

애즈랜드 www.adsland.com(5권)

와우프레스 www.wowpress.co.kr(40권)

프린트시티 www.printcity.co.kr(40권)

디지털프린팅 www.dprinting.biz(10권)

사각재단 스티커(인스) : 158쪽

성원애드피아 www.swadpia.co.kr(1,000장)

디지털프린팅 www.dprinting.biz(1,000장)

애즈랜드 www.adsland.com(500장)

와우프레스 www.wowpress.co.kr(500장)

하루출력소 yesadsign.co.kr(10장 내외. 사이즈에 따라 상이)

오프린트미 www.ohprint.me(1장)

자유형 반칼 스티커(도무송 스티커, 씰 스티커) : 159쪽

성원애드피아 www.swadpia.co.kr(1,000장)

애즈랜드 www.adsland.com(500장)

자유형 반칼 스티커(도무송 스티커, 씰 스티커) : 159쪽

레드프린팅 앤 프레스 www.redprinting.co.kr(10~20장. 1장도 가능하나 가격 동일)

로이프린팅 www.roiprinting.co.kr(10~20장. 1장도 가능하나 가격 동일)

하루출력소 yesadsign.co.kr(10장 내외. 사이즈에 따라 상이)

오프린트미 www.ohprint.me(1장. DIY 스티커-칼선 넣기)

미성출력 www.msprint.co.kr(50장)

킨스샵 smartstore.naver.com/kensshop(1장)

모다82 smartstore.naver.com/moda82(1장)

자유형 완칼 스티커(조각 스티커) : 175쪽

레드프린팅 앤 프레스 www.redprinting.co.kr

로이프린팅 www.roiprinting.co.kr

하루출력소 yesadsign.co.kr

오프린트미 www.ohprint.me(낱장 스티커)

안경닦이 : 194쪽

굿즈메이트 www.goodsmate.net

유니크메이드 www.uniquemade.co.kr

후니프린팅 www.huniprinting.com

로이프린팅 www.roiprinting.co.kr

레드프린팅 앤 프레스 www.redprinting.co.kr

파우치, 에코백 : 209쪽

마플 www.marpple.com(1개)

레드프린팅 앤 프레스 www.redprinting.co.kr(1개)

로고앤캐릭터 logoncharacter.modoo.at(1개)

후니프린팅 www.huniprinting.com(1개)

승화파트너스 www.sunghwapat.co.kr(1개)

이지백 easybag.modoo.at(10개)

유어팩토리 yourfactory.co.kr(100개)

마스킹테이프 : 222쪽

로고테이프(My Masking Tape) www.logotape-mt.co.kr

디테마테 www.detemate.co.kr

애즈랜드 www.adsland.com

로이프린팅 www.roiprinting.co.kr

이룸테이프 www.2ruumtape.com

핀버튼, 손거울 : 234쪽

루아샵 www.ruashop.co.kr

레드프린팅 앤 프레스 www.redprinting.co.kr

로이프린팅 www.roiprinting.co.kr

애즈랜드 www.adsland.com

하루출력소 yesadsign.co.kr

유니크메이드 www.uniquemade.co.kr

유리컵 : 242쪽

드므 deumeu.co(100개)

방산통 bangsantong.com(샘플 10개, 제작 100개)

디시위시 www.dishwish.co.kr(48개)

담상닷컴 damsang.com(96개)

웅지상사 wjglass.modoo.at(96개)

만능마켓 smartstore.naver.com/mncmarket(10개, 프린트 전사 방식)

아크릴 키링 : 254쪽

레드프린팅 앤 프레스 www.redprinting.co.kr

로이프린팅 www.roiprinting.co.kr

규격 핀버튼
58×58mm

규격 핀버튼
44×44mm

규격 핀버튼
32×32mm

규격 엽서
100×148mm

규격 명함
50×90mm

메모지
90×90mm

A5
148×210mm

캐릭터굿즈에
정답은 없습니다

끝까지 함께 와주신 여러분들 감사드립니다! 책을 쓰면서 난이도가 너무 쉽거나 혹은 어렵지는 않은지 고민을 많이 했습니다. 더 깊이 있는 내용을 넣고 싶다가도 복잡할 것 같아 최대한 필요한 것만 넣으려고 했는데, 어떠셨나요?

사실 캐릭터를 만들고, 굿즈를 디자인하는 방법에 정답은 없습니다. 오랫동안 열심히 기획하고 다듬어서 만든 캐릭터보다 낙서처럼 끄적이다가 만들어진 캐릭터가 더 인기를 끌기도 하고, 능숙한 스킬로 화려하게 만들어진 굿즈보다 어딘가 느슨해 보이는 편안한 굿즈가 더 많이 사랑받기도 한답니다.

저도 캐릭터를 그리고 굿즈를 만들면서 항상 고민하는 부분입니다. 그럴 때마다 스스로 답을 내렸던 것은 결국 '내가 가장 하고 싶은 것을 그리는 것'입니다. 대중의 취향은 다양하고 트렌드는 시시각각 변하지만 변하지 않는 것이 하나 있다면, 내가 좋아하는 것을 꾸준히 하다 보면 내가 만든 것을 보고 즐거워하고 좋아해주는 사람들이 점점 생긴다는 사실입니

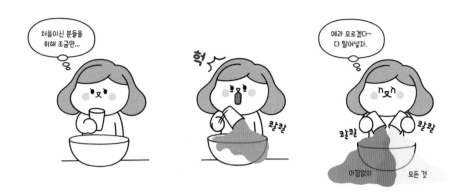

다! 자신감을 가지고 자신만의 이야기를 만들어보세요.

제가 책에 쓴 그 어떤 내용보다 여러분들이 직접 그리고 만든 것이야말로 여러분만의 정답이라고 생각합니다. 단지 어떻게 접근할지 모르는 분들에게 조금이나마 저의 방법이 도움이 되길 바라는 마음에 제가 알고 있는 것들을 책으로 나누어드립니다.

이 책을 읽고 캐릭터와 굿즈 제작에 도전하시는 모든 분이 언젠가 작가가 되어 서로 뵙고 인사할 수 있으면 좋을 것 같아요. 앞으로도 다양한 활동을 할 예정이니, 언제 어디서든 반갑게 인사해주세요!

이지연

Special Thanks To.

함께 작업한 결과물을 아낌없이 나눠준
김세진(곰찌) 작가에게 고마움을 표합니다.

책을 세상에 내보낼 수 있게 해준 출판사와
편집자님, 디자이너님 감사합니다!

책을 마감하는 동안 내조해준
남편에게 사랑을 건넵니다.

퇴사한 후부터 쭉 나의 길을
응원해준 아빠, 엄마 사랑합니다!